1 安全で美味しい野菜はどっち!?

栄養価の高い順に右から、自然栽培、有機栽培、慣行栽培の人参／P141より

栄養価の高い順に右から、自然栽培、有機栽培、慣行栽培の玉ねぎ

種も多く、味もしっかりした在来種のミニトマト（右）、
不自然くらいに種がないF1種のミニトマト（左）／P144より

小松菜などの葉野菜は、本来葉脈が左右対称に綺麗に伸びる（右）。
農薬をかけすぎた葉野菜は葉脈が狂うようになる（左）／P146より

本来の玉ねぎは、細長い形に育つ(左)／P148より

表面に虫が這ったあとがある芋類は無農薬の証拠(右)／P149より

本来の自然なピーマンは色が薄い(右)／P155より

2 腐らずに枯れていくのが本物の野菜 P157より

ミニトマト

キャベツ

大根

人参

ピーマン

茄子

玉ねぎ

レモン

3 本当に安全な野菜は こうして作られる

農薬や肥料を止めれば
虫食いは激減する。
小松菜(右)、キャベツ(左)／第1章より

自然の法則を理解して、出来るだけ自然環境に近くした畝(上)／P108より

菜園化した庭／P184より

菜園化したベランダ／P171より

こぼれ種から芽吹いたトマト／P190より

本来の野菜とは大きさも形も不揃いなもの／P206より

4 無肥料無農薬でも野菜が育つ土作り P186より

4 米糠を入れる

5 油粕を入れる

6 畝を作って作物を植える

1 上の土と下の土を分ける

2 イネ科の枯れ草を入れる

3 腐葉土を入れる

野菜は小さい方を選びなさい

岡本よりたか 著
Yoritaka Okamoto

(社)自然栽培ネットワークTokyo代表理事／空水ビオファーム八ヶ岳 代表

Forest
2545
Shinsyo

はじめに

「野菜は小さい方を選びなさい」

「オーガニックだから『安全』『美味しい』ではない！」

あなたはどんな気持ちでこの本を手に取ったのでしょうか？

「え！　本当？」

そんなふうに思われたのではないでしょうか？
世の中でよいと思われていること、正しいと思われていることのなかには、本来の姿とは真逆であることが多くあります。

特に、自然を相手にしたものであればあるほど、その傾向は顕著です。

僕は、もともとテレビ業界、IT業界に長いこと身を置いてきました。人生が大きく変わるような出来事があって、今は、農業を生業にしています。

都会から離れ、自然のなかに身を置くようになってから、今まで教わってきた、自然についての多くのことが間違った思い込みだったことに気づきました。

自然に寄り添えば寄り添うほど、自然には一切の無駄がなく、実はとても効率的な世界であることがわかりました。完璧にシステム化された都市生活のオペレーションをもってしても、自然に敵うことはないと断言できます。

本書では、僕自身が身をもって体験してきた気づきを、みなさんにシェアしていきたいと思います。

それらの事実は、自然からの恩恵である食への考えを変えるものになるかもしれないし、あなたの生き方を問い直すことになるかもしれません。

現代人は、見えない敵と戦っている。僕にはそう見えます。

敵はいったいどこにいるというのでしょうか。

畑に行けば、目の前に土があります。その種を土のなかにそっと埋めると、種が芽吹きます。

芽吹いた種は茎を伸ばし、葉を出し、花を咲かせ、実を付け、種を残します。あなたがしたことは、手のなかの種を土に戻しただけです。あとは、太陽と空気と水と、そして土のなかの微生物の力だけで、種は命のリレーを繰り返していきます。種を蒔くあなたの存在はとても重要ではありますが、植物の成長にとって、あなたの手は必要ありません。

しかし、あなたは見えない敵と戦いはじめます。草と戦い、天候と戦い、成長という時間と戦います。

その戦いは本当に必要なのでしょうか。

あなたが争いを望まなければ、戦いは起きません。なのに、あなたは一生懸命戦いを作り出しています。

戦いを挑まないこと。争いを望まないこと。

それが僕が提唱する無肥料栽培の基本です。

都会に暮らし、あるいは街に暮らし、生活のために働く時、時に嘆き、時に苦しみ、時に絶望することもあるでしょう。

それは、あなたが見えない敵に戦いを挑んだ結果に過ぎないのです。

人生は必然を繰り返しながら進んでいきます。あなたに起きた出来事を素直に受け止め、そのまま受け入れると、戦いは終わります。

戦わなければいいだけです。戦わなければ、人は幸福になれると、僕は思います。

岡本よりたか

はじめに ―― 11

第1章 肥料や農薬がなくても野菜は育つ

肥料が野菜を「不味くする」 ―― 20

肥料を止めれば「農薬は不要」になる ―― 24

虫食いの原因は「過剰な肥料」 ―― 29

農薬を止めれば、作物は「病気にならない」 ―― 33

「葉っぱに水」が病気の原因 ―― 36

微生物が死滅し、日本は「砂漠化」している ―― 41

「自然と微生物」が野菜を育てる ―― 46

第2章 有機野菜だから安全…ではない

「有機野菜=無農薬」はかんちがい ―― 52

化学肥料より「危険な有機肥料」もある ―― 57

「有機JAS認証」が消費者を混乱させる ―― 61

「たい肥」に含まれる化学物質 ―― 65

有機栽培でも「農薬は使える」 ―― 70

第3章 不自然な種が不健康な食べものを生む

ミツバチたちの受難の時代 ── 76

「交配種」の隠れたデメリット ── 79

除草剤をかけても「枯れない種」 ── 82

特許を取られた「不自然な種」 ── 86

「特許つきの種」が農家を廃業させている ── 89

「不自然な作物」がもたらす健康被害 ── 93

不自然な作物が「飢餓の原因」に ── 98

第4章 本物の野菜は雑草と虫が育てる

「無肥料」という新しい栽培法 ── 104

「野菜の味」は土で決まる ── 111

「雑草」が土作りのキーパーソン ── 120

雑草は「豊かな土」の証拠 ── 124

「品種改良」が虫食いの原因 ── 127

肥料をやるから「根が張らない」 ── 131

第 5 章

本物の野菜の選び方

「野菜を見る目」を養おう ── 136
本物の野菜の「見分け方」── 138
- 大根 ── 138
- 人参 ── 141
- トマト ── 144
- 小松菜(葉野菜) ── 146
- 玉ねぎ ── 148
- 芋類 ── 149
- キャベツ ── 150
- キュウリ ── 152
- レタス ── 154
- ピーマン ── 155
- 茄子 ── 156

本物の野菜は腐らず「枯れる」── 157
本物の野菜を見分ける「もうひとつの方法」── 161

第6章 本物の野菜はカンタンに作れる

最も信頼できて美味しい野菜 —— 168

ベランダでだって野菜は作れる —— 171

花だけでなく野菜も庭で育ててみる —— 184

いくつもの奇跡が重なって作物は育つ —— 190

土のなかの微生物が私たちを癒してくれる —— 197

農業という誇らしい仕事 —— 201

すべては命を継ぐために —— 203

「不揃い」は本物の証 —— 206

「芽吹かない種」にも理由がある —— 210

おわりに —— 213

第 1 章

肥料や農薬がなくても野菜は育つ

肥料が野菜を「不味くする」

僕は農作物を栽培することを生業のひとつとしています。僕の農法は、一般的には認知されていない無肥料栽培というものです。最近で言うところの自然農法とか自然栽培と呼ばれる農法が、無肥料栽培という言葉にあたります。無肥料栽培という言葉だけですと、化学肥料を使用せず、家畜排せつ物等から製造した有機肥料を使用していると思われる方もいるようですが、僕は有機肥料を使用することもありません。

自然農法や自然栽培という農法には、本来、定義というものはありませんが、広義では、無肥料、無農薬、無除草の栽培方法を指します。さらに不耕起、つまり畑を耕さない農法を自然農法と呼ぶことが多いと思います。

この農法を実践したのは岡田茂吉氏をはじめ、福岡正信氏、川口由一氏、木村秋則

氏といった方々です。この方々がこの農法を伝承し、現在では多くの農業家の方々が実践しています。

自然農法や自然栽培は、もともと、従来の収奪型といわれる化学肥料や化学農薬を使用する慣行農法が地球環境を壊していることから、そのオルタナティブ（代替手段）として生み出されたものです。

化学物質は一切使わないだけではなく、その畑や畑の近辺に存在しないものは、肥料であっても使用しないという信念があり、さらに雑草を敵とせず、虫さえも味方に付けて栽培する農法です。

最近では、生き方としての自然農法が注目されています。つまり、化学物質に依存しない生き方、食べものを自ら作り出す自給自足的な考え方を含めて、自然農法と呼ぶこともあるようです。

森や林や原野では、毎年多くの植物たちが芽吹き、育まれています。この木々や草たちに肥料を与えている者等どこにもいません。誰も肥料を与えなくても植物は勝手に育っています。つまり、植物を育てているのは必ずしも肥料ではないということで

す。肥料がないと育たないというのは単なる思い込みでしかありません。

なぜこの思い込みが起きたのかを説明しておきましょう。

まず、農業を始める時には雑草を徹底的に取り払います。雑草の根が張り巡らされている場合には除草剤を使うこともあるでしょう。雑草を取り除いたあとはトラクター等の機械を使って耕します。耕すことで作業性をよくするためです。土は軟らかくなり、根も張りやすくなると信じているからです。そこに当たり前のように肥料を与えます。そして種を蒔いたり、苗を植え付けたりします。栽培途中では、成長を助けるために、追肥といって、肥料をさらに追加で施します。虫が付いたり病気になったりしないように何度も農薬を撒くでしょう。こうして野菜は作られます。

しかし、ここで行っていることはすべて、自然界が与えてくれている恵みを「取り去る」ことなのです。のちほど詳しく説明していきますが、本来植物が育つためには、土のなかに生き物や植物の根が必要です。なぜなら、虫や、ミミズ等の土のなかの土壌動物や微生物が土のなかの根っこ等の有機物を分解しながら、植物が成長する

ために必要な栄養を生み出しているからです。その生き物たちや植物の根を取り去り、かつ耕すことで土壌動物や微生物を追い出し、農薬によって虫たちを死滅させていくと、土のなかは「空っぽ」になり、もう栄養を作り出すことができなくなります。この空っぽの状態では野菜は育たないので、肥料を入れざるを得ないということになるわけです。

つまり、土のなかを空っぽにしてしまったがために、わざわざ肥料を与えるという行為が必要になり、この肥料分が野菜の成長によって使われていくと、肥料分がなくなった畑では野菜は育たなくなります。そしてもう一度肥料を施すことになります。

こうして、肥料がないと野菜は育たないと思い込んでしまうわけです。しかも、化学肥料等を大量に与えると、野菜の味が落ちていきます。

野菜であろうが穀物であろうが、本来ならば、土壌動物と微生物たちによって作り出された栄養分があれば、成長していきます。土壌動物は作物の根っこを食べてしまうということで嫌われますが、彼らが土壌のなかで生命活動をしているからこそ、栄養が作られていくのですから、彼らの活動はとても重要なことなのです。

土壌動物が有機物を食べ、その糞を微生物が分解していきます。それを植物が使って成長し、植物は種を付け、枯れると土のなかに戻って、次の生命のための栄養になっていく。この自然界が持っている「循環」という仕組みを人間がうまく利用すれば、肥料等与えなくても育っていくものなのです。

だからこそ、僕らのような無肥料栽培というものが成り立つわけです。

肥料を止めれば「農薬は不要」になる

普通に考えれば、野菜や穀物に肥料を与えることによって、作物は元気に育ち、健康にもなるという認識だと思います。人間も食事によって栄養をしっかり摂っていれば、病気になることは少ないでしょう。それは決して間違ってはいません。

しかし、僕は無肥料栽培を始めて以来、その常識に疑問を感じはじめました。

なぜかといえば、作物に肥料を与えるのを止めると、作物の病気や虫食いがどん

ん減っていったからです。

　今の化学農業の現場で与えられている肥料は、過剰気味ではないかと僕は思っています。過剰になれば作物も肥満になります。作物は肥満になった方が美味しく見えますし、購入者から見ればお得感があるので、よく売れるようになります。しかし野菜には「本来の大きさ」というものがあります。その大きさを超えて肥大化させることは必ずしも野菜にとってはメリットばかりではありません。人間も肥満になれば、生活習慣病等の病気のリスクを負うことになるのはご存じの通りです。作物も同じく、肥料を与えすぎると作物は病気がちになるのです。

　その理由をもう少し詳しく説明してみます。肥料は作物を成長させるのにとても役に立ちます。しかし、実際、化学肥料が撒かれた土のなかはどうなっているかということを考えなくてはなりません。

　化学肥料を撒くと、土のなかの土壌動物が逃げていきます。実際に窒素肥料をミミズにかけると、当たり前ですが、ミミズは嫌がって逃げていきます。逃げるだけならまだしも、量によってはミミズが息絶えてしまいます。土壌動物にとって化学肥料に

25　第 1 章　肥料や農薬がなくても野菜は育つ

は猛毒のものが存在するのです。

さらには土壌微生物も消えていきます。土壌動物が消えていくのとはちょっと理由が違います。栽培者が化学肥料を撒くと、その肥料分を他の草に奪われたくないという思いから、畑の草という草を取り払うことになります。そのため、雑草がない綺麗な畑になっていきます。

土のなかの微生物は生き物ですから、当然食べものが必要です。それが、本来、草の根っこや枯れた草等です。作物の根っこ以外、草という草の根っこや落ち葉や枯草がなくなるので、微生物たちの餌が足りなくなります。食べもののないところに生物が棲むことはありません。そのため、微生物たちも立ち去っていってしまうのです。

それだけではなく、もちろん化学農薬等が撒かれれば、土壌中の微生物も死滅します。特に消毒薬等はバクテリアを殺すためのものですから、当然、有用な微生物も死滅します。よく連作障害が起こるという理由で土を消毒しますが、そうした行為によって、当然微生物はどんどん減っていくわけです。

土壌中の微生物というのは、人間の腸内細菌と同じだと考えてもらっていいでしょ

う。土壌から微生物がいなくなると、植物は土の栄養を使えなくなります。なぜなら、植物は土壌中の微生物、特に菌根菌という菌の力を借りて、土壌中の栄養を取り込んでいるからです。

さらには、植物自体が保有する微生物の数も減っていきます。人間も腸内細菌が減れば免疫力が低下するのと同じように、植物も保有する微生物が減ると病気になります。この植物が保有する内生菌である微生物を「エンドファイト」と言います。

エンドファイトは植物の体内で、植物を病気にする病原菌と戦ったり、虫に食われはじめると、虫が嫌う毒素を作り出して、防御したりします。葉や茎が虫に食われてしまえば、光合成をする力が弱まってきます。そして、栄養を運ぶ師管や水を運ぶ道管が切断されて、栄養を根っこに回せなくなり、やがて枯れていきます。

虫によっては病原菌、つまりバクテリアを媒介し、作物は疫病に罹ってしまいます。エンドファイトさえたくさん保有していれば守られたものを、エンドファイトの数が減ってしまった植物は、こうしてどんどん病気になっていきます。

肥料には即効性があり、野菜を大きくします。しかしそれは細胞数を増やすのでは

なく、細胞を肥大化させる行為である場合が多いものです。細胞が肥大化すると、細胞壁が薄くなり、外部の異物、油分等がなかに入りやすくなります。たとえば草が生えないように敷く防草シートの接着剤等が水で流れ、植物の細胞のなかに入り込みます。そうなると、植物はどうしても弱くなるばかりか、味も落ちていきます。

作物が吸収した肥料分のうち、窒素肥料は、植物の体内で硝酸態窒素として溜めこまれます。この硝酸態窒素は、植物が成長するために必ず必要なものですから、植物はできるだけ溜めこもうとしますが、この硝酸態窒素が溜まりすぎると、実は、作物は虫食いが激しくなります。その理由は次項で書きますが、虫食いが激しくなれば、先に書いたように病気になりやすくなりますし、作物自身が硝酸態窒素分を処理しきれず、通常よりも早く萎れていくことがあります。

つまり、作物に肥料を与えすぎると不健康になるということなのです。

虫食いの原因は「過剰な肥料」

 栽培者の多くがそうだと思いますが、作物の虫食いの原因は何であろうかと常に考えて農業を行っています。そのために、僕は、虫に食われる野菜をそのまま放っておき、どのような状況になるのかをずっと観察していた時期があります。あるいは、虫食いがひどい野菜と虫食いがない野菜の両方の種取りをして、その両方の種を蒔いてみて、翌年どう差がつくのかを試したこともあります。

 虫食いに関しては、他にも色んなことを試したり観察したりしていましたが、ある結論に行き着きました。これは他の栽培者もよく言うことなのですが、畑に肥料を入れれば入れるほど、虫食いが激しくなっていくということです。この原因に関しては、僕だけではなく、多くの研究者が同じ結論を出しています。

 こういうことです。作物が土に施された肥料分の窒素を吸い込みます。それは成長

に欠かせない栄養素のひとつが窒素だからです。この窒素分を植物が摂取すると、いわゆる硝酸態窒素という形で作物のなかに溜めこまれます。実は、作物にとっていわゆる害虫と呼ばれている、作物を蝕む虫は、植物が溜めこんだ硝酸態窒素分が多ければ多いほど、その窒素めがけてやってきます。窒素肥料を与えれば与えるほど、野菜は虫食いの餌食になっていくのを僕も何度も経験しています。

植物は飢餓状態を生き抜いてきた生物であることが多いと思います。そのため、土のなかに窒素等の栄養分が多いと、それをできるだけ体内に溜めこもうとします。植物は光合成によって炭水化物を作り出しますが、炭水化物を自分の細胞、つまりタンパク質に変えていくためには、窒素が必要です。そのために、いつでも細胞を作り成長できるように、窒素を硝酸態窒素という形で溜めこむわけです。

この硝酸態窒素が溜まりすぎてくると問題が起きてきます。植物はその窒素を、空気中にガス化して放出することがあります。朝方に葉っぱに小さな水玉が付いていることがありますが、これを溢泌液と言います。この溢泌液が蒸発してガス化すると、なかには窒素が含まれており、この窒素が放出されます。虫たちはこの放出された窒

素を嗅ぎわけてやってくるのです。もちろん、作物中の硝酸態窒素にも寄ってくるようです。

これは化学肥料に限ったことではありません。有機肥料等も同様です。要は窒素が多い土のなかで育つと作物は虫食いが激しくなります。この点、無肥料の場合は窒素が少なく、というよりも、存在する窒素が自然界の法則に従って適切であり、作物が窒素を持ちすぎることがありません。そのため、虫が寄り付きにくくなるわけです。

ちなみに、植物が窒素を放出し、虫がやってくるのには深い理由があります。実は植物はわざわざ窒素を放出して虫を呼ぶことすらあるのです。この話は別なところで詳しく書きますので、ここでは省略しますが、そういう仕組みが出来上がっているために、肥料を与えすぎると、作物は虫食いが激しくなっていくわけです。

しかも、硝酸態窒素が増えると、野菜は病気がちになります。これは先に書いたように富栄養(ふえいよう)による悪影響です。富栄養になり肥満になり、かつ虫食いによって作物は力を失います。虫は疫病を媒介しますし、植物が持っている内生菌、エンドファイトが減っていく傾向にあります。この内生菌が減っていくと、作物は病気がちになるの

です。

さらに言うなら、硝酸態窒素が多くなると、作物中の糖度が低くなります。この糖度が味を決めるひとつの要因であるため、甘味が少なく、美味しくないと感じてしまいます。もっと言えば、硝酸態窒素は苦味やエグ味になるため、不味いという印象になります。

美味しい野菜や穀物を作るなら、まずは肥料分をできるだけ与えないことが大切です。無肥料栽培という方法で野菜が育てば、窒素も適切な量になっていることが多いため、美味しい野菜を作ることができるようになります。硝酸態窒素だけでなく、リン酸やカリウム等も少なく、むしろそれらが適切な量になることで、土壌中のミネラルのバランスが整い、それが結果的に美味しい野菜を作り出していくわけです。

虫食いの原因は、必ずしも肥料だけではありませんが、肥料を節度なく与え続ければ必ず虫食いや病気になります。虫食いや病気になれば、農薬が手放せなくなります。農薬と肥料はセットなのです。農薬を使いたくないのならば、まずは肥料を与えることを止めるのが一番手っ取り早い方法なのです。

農薬を止めれば、作物は「病気にならない」

誰でも野山の植物を見渡してみたことがあると思います。どの植物も元気に育ち、病気に罹っているような姿を見たことはほとんどないでしょう。たとえば野菜によくある「うどんこ病」。粉のような白い黴が生え、葉がどんどん萎れてくる病気です。黴なので、一度発生すると、まわりの植物全体に影響を与えます。そのため、栽培者はうどんこ病になると、慌てて消毒を始めざるを得ません。

もっと怖いのが、青枯れ病のようなバクテリアによる疫病です。この病気に罹ると、今までどんなに元気に成長し、実をたわわに実らしていても、アッという間に葉が萎れ、枝が変色し、実がしぼんでいきます。この疫病が発生すると、正しい対処をしない限り畑の野菜は全滅することがあり、栽培者は戦々恐々の渦中に放り込まれます。しかし、こうした白い黴の生えた植物や、種を付けずに枯れていく植物は、自然

界ではほとんど見かけないのです。これにはちゃんと理由があります。

何度も書いていますが、植物はエンドファイト、いわゆる内生菌という微生物群と共生関係にあります。このエンドファイトには、黴とバクテリアの2種類があります。黴状のエンドファイトは毒素を作り出し、虫たちからの攻撃に備えます。バクテリア状のエンドファイトは、植物内部で植物の免疫力を高める力を与えています。それだけではなく、生育を促（うなが）したり、さまざまな環境ストレスに対して耐性を高めたりし、植物の病気と闘ってくれています。

これは人間が持っている腸内細菌ととても似ています。人間も腸内細菌を多く持つことで、病気から身を守っていることが少なくなります。植物もエンドファイトを多く持つことで、病気から身を守っているのです。そのため、自然界の植物は、そうやすやすと病気に罹ったりはしないものなのです。

では、なぜ、栽培されている野菜は病気になるのでしょうか。そのおもな原因は、農薬等の化学物質を作物に散布するからだといわれています。農薬はバクテリアも殺

しますが、この時、植物と共生関係にあるエンドファイトも一緒に死滅させてしまうことがあります。このエンドファイトの死滅により、作物は病気への抵抗力を失い、弱々しい野菜になってしまうというわけです。つまり農薬をかければかけるほど、野菜は病気になっていくというジレンマに陥ってしまうということです。

逆に言えば、作物を野山の植物と同じように、農薬も肥料も与えないで育てると、病気になることが減っていきます。作物が病気になってしまったら大変なことになるという思い込みが、病気を防ぐための防除と呼ばれる農薬散布を加速し、その農薬散布によって作物を守っていた微生物群までをも死滅させてしまい、結果的に他の病気を呼び込むことになるということです。

虫食いに関しても、病気と同様のことが言えます。作物を大きく育てようと肥料を与えるから虫が来る、虫が来るから、虫を寄せ付けないために農薬を撒く、という悪循環に陥ってしまうのです。

本来、虫と作物は共生関係にあります。虫は意味があって作物に寄ってきます。虫が来るから作物は育ち、だからこそ、本当ならば、虫は作物を全滅させるということ

「葉っぱに水」が病気の原因

無肥料栽培でも、作物が病気になることは確かにあります。黴が付いて葉が枯れていく病気や、根や茎が枯れていく病気もあります。それらの原因はさまざまですが、多くは微生物によるものです。ひとつは黴のような糸状菌、もうひとつは細菌、つまりバクテリアでしょう。バクテリアの多くは虫が媒介します。虫が野菜に付けば、疫病に罹ることが稀にあります。

しかし、これらの病気を誰が作っているのかを考えたことがあるでしょうか。

僕が無肥料栽培を行ってきた結論のひとつでもあるのですが、こうした病気は栽培はしないのです。全滅させてしまうと、自分たちの生命も危うくなるからです。おって詳しく書きますが、虫食いによって作物が全滅してしまうという思い込みが結果的に病気を増やし、そして本当に全滅への道を突き進んでしまうのです。

者自身が生み出しています。

そうは言ってもピンと来ないかもしれませんので、人間に置き換えてみます。人間が病気になる理由は、普段からの行動や、食べものが大きく関係します。たとえば風邪を引くのは、寒いところで肌が温まらない状態でいるからという場合が多いでしょう。生活習慣病も、普段から食べている食事や、運動不足等が関係しています。食品添加物の多い食事や、身体が処理しきれないほどの油分を含んだ食事、あるいは身体を冷やす糖分の多い食事をしていることで、病気は作られていきます。発がん性が疑われる食べものを食べ続けることも問題です。つまり、病気は人が作り出しているということです。

生活スタイルを見直すと、病気になることは極端に減ります。いつも適切な服を着て、食事も適度な量を適度に食べ、食品添加物、糖分、油分をできるだけ減らしていくだけで、病気に罹ることは減ります。適切な運動を行うことも大事でしょう。

人間の場合、特に、腸内細菌のバランスが狂うことが問題とされています。腸内細菌は食品添加物等の化学物質や農薬、医薬品等で減っていくといわれていますし、腸

内を休ませない食べ方をするのも、腸内細菌を減らしてしまう原因です。腸内細菌が健康を守っているのに、その健康の味方を自ら殺してしまっているわけです。

実は植物もまったく同じです。植物の健康を守っているのは、エンドファイト等の植物と共生している微生物たちであると説明しました。この微生物が減ると植物にバクテリア等が付着した時に、追い払うことができなくなります。このエンドファイトを減らす最大の原因は、農薬等の毒性の高い化学物質であるのも先に書いた通りです。農薬を撒けば撒くほど、植物はエンドファイト等の共生型の微生物が減り、自らの健康を守る術がなくなっていきます。つまり病気を作り出しているのは栽培者なのです。

できるだけ農薬を使わないで野菜を育てていくと、植物は自らのエンドファイトを増やし、バクテリア等が付着しても追い払うことが可能になります。もちろん、虫も付かなくなります。エンドファイトは、虫食いが起きると、虫に対して効果のある毒物を生み出すことがあります。その毒物が生み出されると、虫たちはその作物を避けるようになり、結果的に虫によるバクテリアの付着が減るわけです。農薬を与えない

ことが、病気に罹らないために最適な方法であるということです。

さらに、糸状菌等による、いわゆる黴系の病気もあります。うどんこ病等が代表的な例ですが、これらは何度も言うように、黴なわけです。もし、洋服やタンス等を黴させたくないと思えば、ほとんどの人が風通しをよくして、部屋やタンスを乾燥させます。

黴は乾燥に弱い微生物です。

作物を育てる栽培者は、早く野菜を育てたいと思って、しょっちゅう水やりをします。毎日水やりする人もいるでしょう。しかし、本来、日本では雨の日は1年のうちに90〜170日、平均でも120日しかありません。1週間のうち2日降るかどうかです。しかもパラッと降って終わりの日も多いものです。

であるのにもかかわらず、野菜を育てる時、特にプランター等で育てる時は、朝起きるとまず水やりをします。しかもたっぷりと与えます。そうなると、土の表面はいつも濡(ぬ)れている状態です。土の表面が濡れているのですから、当然、その水が徐々に蒸発し、そのまわりは湿度が高まります。この湿度が黴の原因になります。

もうおわかりかと思いますが、黴系の病気を作っているのは栽培者なのです。水や

りを頻繁に行うのが問題なのです。僕らは乾土といって、植物の根は乾く瞬間が必ず必要だと言い続けています。土が乾くことで黴の繁殖を抑えるとともに、植物は水を求めて根を深く張り続けます。土は砂漠地帯でない限りは、30センチも掘れば必ず濡れているものです。植物はその水を求めて深く根を張ろうとしているのに、栽培者が簡単に水をあげてしまうので、根を伸ばすという行為を途中で止めてしまいます。

よく考えてください。森のなかで雨が降ってくると木の下に逃げ込みますよね。それは、木の下には雨が降らないからです。植物は、根元には多くの水を必要としていません。むしろ、根元に水が多く注ぎ込まれると、その水が跳ね返って、植物の葉っぱの裏側を濡らしてしまいます。その時に、土壌表面に潜(ひそ)んでいた病原菌等のバクテリアが付着し、それが侵入して病気になっていくことがあるのです。

栽培者が成長を早めようとして行う水やり。この水やりの回数や量が多いと、植物は必ず病気になります。病気の多くは、実は栽培者が作っているというわけです。下草が生えて、土の表面を守るもので本来は、土というのは裸にはなりません。土に直射日光が当たらないように防御し、土の水分も蒸発しすぎないように守っす。

微生物が死滅し、日本は「砂漠化」している

植物の成長には微生物が欠かせません。植物に限らず、微生物の存在は、すべての生命体にとって欠かせない存在であることは間違いありません。言ってみれば、われわれ人間も微生物、ミトコンドリアから始まっていますので、微生物が欠かせないというよりも、微生物がすべての生命の根源なわけです。

今から40億年前のこと。地球上にまだ生命体が存在しないころ、炭酸ガスで覆われていた地球に最初に生まれたのは光合成細菌という微生物でした。光合成細菌は、シアノバクテリアとして炭酸ガス等の毒ガスを浄化して酸素を生み出しました。やがて

ています。適度に湿り気があり、適度に乾いている。そして雨は時々しか降らない状況で生きぬくことを覚えた植物に、水やりをしすぎると、植物は必ず病気になっていくのです。

酸素を使うミトコンドリアが生まれ、シアノバクテリアはミトコンドリアを取り込み多細胞体になっていきます。それが生命誕生の瞬間です。

最初に生まれた植物は藻でした。藻や苔は地球を冷やして地球に雨を降らせ、苔が水分を溜めこみ、植物が生えてきます。植物は根を生やし、草を地球上に落とし、雨によって砕かれた砂のなかに、有機物として混ざっていきます。有機物は微生物たちが分解をし、植物が栄養として利用できる腐植という姿になって、砂に混ざって土ができてきます。その土のなかには、有機物を分解し、植物が成長するために必要な必須元素を生み出す微生物だけでなく、菌根菌や根粒菌等の共生型の微生物が生まれます。菌根菌や根粒菌は植物が成長するのに必要な栄養、つまり元素を植物に橋渡しをする仕事を受け持っています。

やがて、そうして生まれた植物を食べる動物が生まれます。さらには動物を食べる動物が生まれ、そのうち人間が生まれてきました。

つまり、われわれ人間は、微生物で始まり、微生物によって生かされているということです。もし、自分たちがこの地球上で永遠に暮らしていきたいのならば、この微

生物を大切にしなくてはなりません。

　もう少し詳しく書きます。農業という仕事は、土のなかの窒素や炭素を使って植物を作るのが仕事です。この仕事をこなすためには、この窒素と炭素、もちろんその他にも水やミネラルもですが、そうした元素が地球上を循環している必要があります。作られた作物はタンパク質や炭水化物、水分、ミネラルとなっていますが、それが人によって食され、最終的には糞(ふん)等となって土壌に戻されていきます。この戻されたタンパク質や炭水化物は、土壌中で、もう一度窒素や炭素に戻ってもらう必要があります。その役割を担っているのが、人間や動物のなかの腸内細菌であり、空気中の微生物であり、土壌中の虫や微生物たちです。だから、この土壌微生物を減らすという行為は、われわれが食する食べものを生み出す力を奪ってしまうことに他なりません。つまり循環を途切れさせてしまうのです。地球上の窒素と炭素の循環を行う力を持っている微生物を決して死滅させてはいけないのです。

　微生物を減らす最大の原因は、何度も書いていますが、農薬や化学肥料です。特に

除草剤です。こうした土壌動物が生きていくために必要な有機物を奪う行為を繰り返していくと、畑は砂漠化していきます。有機物がなく、それが分解されないがために、土が出来上がらないからです。土にならなければ、畑は砂に、つまり砂漠化するわけです。

土は私たち先祖の屍(しかばね)です。私たちはその屍の恩恵を受けながら生きています。そして自らの排せつ物や自らの身体も、もう一度そこに戻していかなくてはなりません。そうしなければ、やがて土というものがなくなってしまうからです。土がなくなれば、地球誕生のころのように、生物が住めない世界になってしまいます。

人間は知恵を働かせ、地球上に存在する空気や岩石等を使って化学肥料を生み出し、微生物の代わりに、作物に栄養を与え続けています。しかし、化学肥料を与え続けると土壌からも微生物は減り続けます。化学肥料は微生物にとっては余計なものです。彼らは有機物を分解し、必須元素を生み出すことで生きているのに、最初から必須元素を与えてしまっては、微生物の仕事がなくなってしまいます。仕事のないところからは生物は消えていくのが宿命です。

雑草が困るのは栽培者の立場で考えればもちろんわかります。しかし、雑草は理由があって生えてきます。雑草が生えることで土のなかに有機物が増え、根っこによって土が割られ、空気が入り込み、あるいは適切な水分だけが保持されます。昼間は太陽の明かりが入り込んで微生物を動かし、夜になると月明かりが差し込み、種が芽吹いてきます。雑草は役割が終われば必ず生えてこなくなります。その役割を終える前にひたすら刈り続けるから、いつまでたっても雑草は生えてくるのです。

土壌中の微生物を殺すこと。つまり農薬や除草剤を撒く、草を抜き続ける、化学肥料を撒くことは、微生物を殺すことに繋がります。微生物が減ってしまった農地では作物は育ちません。もともと、作物が育つための栄養は土のなかで微生物たちが作り出しています。その力を利用して作物を作ることの方が、よほど効率的だと僕は思うのです。

「自然と微生物」が野菜を育てる

作物を育てているもの。それは土壌中の土壌動物と微生物であると書きました。その微生物が生きていくためには有機物が必要です。有機物があると、土は軟らかくなっていきます。軟らかい土には空気や水も入り込み、生命が息づく環境が出来上がっていきます。

微生物が作り上げた必須元素により、植物は成長していきますが、もちろんこれだけで植物が成長できているわけではありません。植物にもうひとつ必要なのが「光合成」です。そのことをもう少し詳しく書いておきましょう。

植物は種が蒔かれると、種が持つ栄養分で根と芽を出します。まず根を伸ばし、次に芽を出すのですが、その時は土の栄養分は使っていません。極端な例として、種を湿った脱脂綿に包むだけでも発芽します。根や芽がある程度育つまでは、土の力を借

りません。なぜなら、土のなかの栄養分を使うための根っこが伸びていないので使えないのです。

では、どうやって成長していくのかというと、こういう仕組みです。まず種は根を伸ばし、土のなかの栄養分や水分を探そうとします。芽も同じです。それまでは種自体が水分を吸い、種のなかの栄養分で頑張って成長します。ですので、種は深く埋めすぎると、表に出るまでに力を使い果たして出てこられなくなります。深すぎると光を感じないのも理由です。

さて、発芽して双葉なりが表に出ると、小さな葉を使って光合成を始めます。最初は種のなかにあった双葉の表面を使って光合成を行います。光合成に必要なのが、光と、水と、二酸化炭素です。それらは自然界が与えてくれます。場所さえ間違えなければ、人の手等一切借りないで、植物はそれらの自然の恵みを使って成長します。

光合成は葉緑体が行います。葉が緑なのはこのためです。葉緑体は光合成を行うと、自ら炭水化物を生み出します。糖やアミノ酸やデンプンです。この炭水化物のままでは成長できませんので、この炭水化物を植物の茎(くき)にある師管を使って根っこに送

り込みます。炭水化物は根っこに保管されます。

次に、根っこがある程度伸びてくると、土壌中にいた微生物が根っこに寄り添いはじめます。これを一般的に菌根菌と呼びます。菌根菌は植物の根っこに棲んで土壌中にある窒素やミネラルを植物に与えるということを行います。これは驚きの仕事です。この菌根菌は1種類の植物にしか生息しないものと、色んな植物に生息する菌根菌とがいます。菌根菌は、植物の髭根(ひげね)の先で触手を伸ばし、見つけた栄養素、つまり元素を植物に橋渡しし、植物は光合成で生み出された炭水化物を菌根菌に与えて生きていきます。完全なる共生関係にあるのです。

植物は菌根菌によって与えられた窒素、この時には硝酸態窒素という形になっていますが、その窒素と、光合成で生み出した炭水化物を使ってタンパク質を形成していきます。このタンパク質が細胞となり葉や茎を作り出すのです。

これでわかるように、植物は人間の手等一切借りないでも成長していく力を持っています。借りているのは微生物の力です。自然の太陽や水や空気も使います。そしてもうひとつ、虫たちの力も借りるのです。この循環の仕組みを利用すれば、作物を無

48

植物が成長する仕組み

自然栽培の循環

- 益虫が害虫を食べる
- 豆科の植物　空気中から窒素・リン酸
- 酸素　窒素
- エンドファイト
- 水
- 二酸化炭素
- 光合成　水と二酸化炭素から炭水化物を作る
- 炭水化物
- タンパク質　炭水化物と窒素でタンパク質を作る
- 窒素
- 落ち葉・雑草
- 水
- 虫が有機物を食べ、糞が栄養分に
- 落ち葉・雑草　植物の根
- 虫などの死骸・根　微生物が分解ミネラル等を作る
- 微生物により分解され窒素に
- 水　水素H　酸素O　炭素C

　肥料で育てることができます。そのために最も大切なことは、土のなかの微生物を殺さないこと、増やさないまでも、現状をどのようにして維持させるかということを考えることです。

　微生物が死滅する原因は色々あります。先に書いたように、農薬によって死滅します。除草剤によって、有機物がなくなり死滅します。化学肥料を与えることで、仕事がなくなり、微生物が減っていきます。そして、裸になった土は乾燥し、砂漠のようになって、微生物も死滅します。空気が入ってこずに、空気が必要な微生物は死に絶えます。砂漠化した

49　第1章　肥料や農薬がなくても野菜は育つ

土からは水がなくなり、微生物も増えることができません。つまり、人間が余計なことをすればするほど、畑の土からは微生物が消えていくのです。微生物が消えて、必須元素が作り出せないから「肥料」が必要になるわけです。この理屈は是非覚えておいてください。逆に言うと、この理屈さえ知っていれば、無肥料栽培の仕組みを理解することは実に簡単なことなのです。

第2章 有機野菜だから安全…ではない

「有機野菜＝無農薬」はかんちがい

スーパーに行くと、有機栽培農産物、あるいはJASマークの付いた農産物が置かれているオーガニックコーナーや、有機野菜コーナーが設置されている場合があります。最近は東京や大阪等に増えてきた自然食品店等でも、有機栽培農産物は数多く置かれています。それらの野菜にはJASマークというシールが貼られたり印刷がされており、かつ有機栽培農産物と書いてあったり、オーガニック等といった文字の記載があったりします。

JASマークがない場合でも、有機栽培とだけ書かれたものもあるでしょうし、ポップや値札に、有機栽培とだけ書かれていることもあります。こうした記載を見ると、これらの野菜や穀物、あるいは商品は、スーパーに普通に並んでいる野菜等より、手をかけて安全に作られた野菜であると思うことでしょう。

いかにも安全そうに見える看板や表示がされているし、時には泥付きであったり、葉の付いた根菜であったりするので、見た目には、収穫してきたばかりの野菜で、危険な薬品は一切使わず栽培されたもの、という印象を与えてくれますが、しかし、本当にこれらの作物が手放しに安全かどうかというと、実は、残念ながら実態はわかりません。

 もちろん、安全である場合も多いと思います。こういう野菜を作られている農家の方々は、一般的な卸経由で八百屋やスーパーに野菜を流すのではなく、できるだけ消費者に近いところで、安全に気を使って栽培し、直接届けたいと思い、直売所や自然食品店と交渉し、安く販売しようと努力されている方が多いのも事実です。

 ですが、実はこの有機栽培農産物のなかにも、化学薬品を使ったものもあります し、みなさんが思うほど手をかけて安全に作ったとも限らない場合もあります。たとえば、有機栽培農産物というと、なぜか無農薬であると考えている人がいます。しかし、実は、有機栽培農産物と無農薬はイコールではありません。有機栽培農産物でも、「無農薬」という表示がない限りは無農薬ではない場合がほとんどです。有機栽

培でも使用できる農薬というのは実はたくさんあるのです。

また、化学肥料ではなく有機肥料であれば安全だと思い込んでいる人も多いようですが、有機肥料だから安全とは限りません。むしろ、化学肥料の方が安全である場合もあります。もちろん無肥料に越したことはありませんが、有機肥料は安全であるという神話がいつのまにか消費者のなかに形成されてしまっています。正確に言えば、安全な有機肥料もありますし、危険な有機肥料もあるということです。

なぜこうなってしまったかというと、これは平成10年～12年の間で起きた色々な事情が関係しています。当時、日本は畜産業の大規模化や省力化に力を入れていました。また、加工食料品も増え、コンビニエンスストア等でも多くの食品が並びはじめたころです。街中にはファストフード店がひしめき、多くの人が毎日、安くて素早く提供される食べものを喜ぶ時代でもありました。

メーカーや企業等は、こぞって商品開発をし、そのコストを下げるために、大量生産に入っていました。原材料の価格を下げるために、畜産も大規模化し、工場もフル回転です。バブル経済崩壊後に、景気が上向きになってきたころですから、チャンス

とばかりに、多くの加工商品等が出回りました。

これらの増産のためには、まず畜産業の効率化が必要になります。そのため、家畜の穀物飼料を海外から安く手に入れる必要がありました。当時、世界では穀物が大量生産されており、しかものちほど詳しく解説する、遺伝子組換え穀物が大量に日本に輸入されはじめたころです。それらは家畜の配合飼料として安く購入できたために、畜産も頭数を増やすことができました。

しかし、畜産業の大規模化により、別の問題が持ち上がりました。それは、家畜の排せつ物の処理です。これらを処理するためには、大変コストがかかります。産業廃棄物ですし、臭い等もあり、そのまま廃棄すれば環境に大きな負担がかかり、簡単には処分できません。なかには処理がいい加減な畜産業者もいたのでしょう。そのため、国は環境三法を整備します。ひとつは「家畜排せつ物法」という法律です。そして「改正肥料取締法」「持続農業法」です。

つまり家畜の排せつ物を適切に処理し、環境に負担をかけず、再利用しなさいということです。その行先のひとつが有機肥料でした。家畜の排せつ物を有機肥料化し、

その有機肥料の適切な表示を促し、持続可能な有機農業のために、日本の田畑に肥料として使用しなさいということです。

また、企業が加工食品を製造すると残飯が出ます。外食産業でも残飯は数多く出ます。こうした残飯も正しく処理しなければいけません。これらも産業廃棄物ですから、いい加減に廃棄することは許されず、もちろん腐敗したりすることで環境を壊していきます。そこで国は別の法律を作ります。それが「食品リサイクル法」です。食品製造で生まれた残飯を、もう一度再利用する方法を模索したわけです。その行先のひとつが有機肥料でした。

こうした取り組みや法律は、環境を守るという意味では大変重要な法律でしたが、実は、有機肥料に別の問題をもたらすことになってしまいました。特に同じころに大量に輸入されはじめた遺伝子組換え作物により、これらの排せつ物や残飯のなかに遺伝子組換え作物由来のものが多く含まれるようになります。これがさらに問題を大きくしていきました。

それらについて、次から詳細に説明していくことにします。

化学肥料より「危険な有機肥料」もある

有機肥料の問題を説明する前に、まず、有機栽培の種類について説明しておきましょう。

有機栽培とひと口に言っても、さまざまな方法があります。それが混乱の原因でもあるのですが、栽培者により、使用する資材の違いがあり、そのことが、有機栽培は安全ではないと言い切ることもできず、あるいは安全であると言い切ることも難しくしています。

有機栽培は、使用する肥料の違いから、大きく分けてふたつに分かれます。ひとつは家畜排せつ物を発酵させた動物性たい肥を使用した有機栽培です。畜産から出た排せつ物を発酵させたあとに、畑や田んぼに使用する農法です。もうひとつは、食品の残飯や、枯葉、糠、油粕等、植物性の資材を発酵させ、たい肥化した、植物性たい肥

を使用する農法です。

どちらも資材を発酵させてから使用するという意味では同じですが、肥料化してから使用するという意味ではこのふたつは似て非なるものです。動物性たい肥の方が即効性はありますが、その動物がどのようなものを食べていたかによって、まったく違う肥料になります。たとえば、草しか食べていない牛なのか、穀物を食べていた牛なのかというようなことです。

ニュージーランドのような広大な牧草地のある国では、放牧だけで育つ牛もいます。これらの牛の排せつ物は、元が草ですし、牧草自体にも農薬や肥料を使用することはあまりありませんので、とてもクリーンな排せつ物です。

しかし、狭い畜舎に閉じ込められて、早く大きく育てるために穀物飼料を与えられ、動くこともままならず、成長ホルモン等を与えたり、あるいは病気の食肉を市場に出さないために抗生物質等を使用したりしている牛の排せつ物となると、やはりまったく違うものといえると思います。

あるいは雑飯を食べていた豚の排せつ物か、配合飼料を食べていた豚の排せつ物か

でも違うでしょう。鶏の排せつ物を使うこともありますし、馬や羊の排せつ物かもしれません。動物によって、あるいはその動物の育て方によって食べているものが違いますので、当然その排せつ物の内容も違い、そして肥料となった時でも、その成分が違ってきます。

さらに言えば、これらがどの程度発酵したものかによっても違います。長い時間をかけて発酵したものであればよいのですが、短時間で発酵させたようなたい肥ですと、そのなかに植物にとってよくないものも混ざっているかもしれません。その点は別のところで詳しく書きます。

植物性たい肥も、もちろん違いがあります。枯葉だけなのか、糠や油粕は使うのか、作物の残飯や野菜くずから作られた肥料なのかによっても違いますし、その元になる野菜くずがどこから出たものかによっても違います。

家庭から出たものであれば、通常の野菜ゴミ等が多いと思います。しかし工場から出たものであれば、加工するときに多くの化学薬品を使用していたかもしれません。その化学薬品の種類によっても違うわけですし、通常、長く発酵させることで化学物

質も消えていきますが、発酵に時間をかけなければ、危険な肥料になる可能性もあります。これものちほど詳細に書きますが、そのような状況ですので、植物性たい肥といっても、その元が何なのかによって、まったく違ってくるということです。

それから、有機肥料を使わなくても、微生物資材を使用する場合もあります。培養した特殊な菌を使用するものもありますので、畑の土のなかに肥料分となるものを施せば、一般的には有機栽培となります。

最近では炭素循環農法等というものもあります。これは炭素資材を畑の土のなかに施すことによって、微生物を増やし、野菜の成長に必要な必須元素、つまり腐植というものを増やすことで栽培を加速させる方法です。一例として炭等を使用しますが、これらも、分類としては有機栽培の分類になるのだと思います。

僕のような無肥料栽培でも、時に糠や油粕等を使用することもあります。畑のなかに有機物である枯葉を投入して発酵させたりして、いわゆる土作りということをすることもあるのですが、こういうことを施した場合は、一般的には無肥料栽培であっても、有機栽培といえるのだと思います。もちろん、そのようなことをすることはあま

り多くなく、最初の1年目のみか、痩せていてどうにもならない畑の場合のみです。ひと口に有機栽培といっても、このように色んな農法があるため、これが混乱の元になるともいえるわけです。

「有機JAS認証」が消費者を混乱させる

先ほどから有機栽培という言葉を使用していますが、実は有機栽培農産物と名乗る場合は法律に縛られます。「農林物資の規格化等に関する法律（JAS法）」に基づく有機食品の認証制度というものです。有機農産物や有機加工食品等の生産方法についての基準を定め、この基準を満たすものだけを「有機」と表示できるようにしたもので、農林水産省の登録認定機関が認証する制度です。認証された有機食品は、有機栽培農産物と呼ぶことができ、有機JASマークを付けることが許されます。

JASマークには、必ず認証された時の認証機関の名前が記載されており、その機

関に、正しく取得されているかを確認することができます。

この認証を得るためにはいくつかの条件を満たさなくてはなりません。おもなものはふたつです。野菜の場合、作物の種を蒔いたり、苗を植えたりする日から遡って、2年間は禁止された肥料及び土壌改良資材を使用していないことを証明しなくてはなりません。多年草のもの、たとえば果樹等であれば、収穫日から遡って3年間は禁止された肥料及び土壌改良資材を使用していないことが条件です。また、隣の畑等から禁止資材、つまり農薬等が飛散してこないように距離を置く等の対策を講じる必要もあります。

その他にも細かな条件があります。当たり前の話ですが、遺伝子組換え作物は有機認証制度には該当しません。もちろん、栽培者が使用する機器や倉庫等に、化学物質を使用したものが紛れ込まない対策を施すことも必要ですし、環境を破壊しない農法であるということも重要です。

この認証を得て、初めて有機栽培農産物と呼ぶことが許されます。認証を得ていない農産物で、農薬を使用しない、化学肥料を使用しない場合は、特別栽培農産物と呼

ぶことしか認められていませんが、現実は、商品には記載せずとも、ポップやホームページ、値札等に有機栽培と記載されていることは数多くあります。本来なら違法になるわけですが、現実的には商品にマークとして記載されていない限り、罰せられることはほぼありません。

こうしたルールに沿ってJASマークが付けられますので、有機栽培農産物は制度に守られた安全な野菜というイメージを持つと思います。しかし、本当に安全と言い切れるのかといえば、先に書いた通りです。

商品にJASマークが付いている場合、作物そのものを信頼してしまいますが、本来はその作物を栽培した生産者のことをちゃんと知っておかない限りは、必ずしも安心できるものではありません。国の取り組みとしては必要なことではありますが、そのJASマークは単に禁止された資材を使用せずに有機栽培で作られた野菜という意味でしかなく、それが安全とか安心を約束するものではありません。先に書いたように、どのような肥料を使用しているのか、その肥料はどのような資材が元になっているのか、農薬は使用されているのかという点は表には出てきません。私たちが目にす

るのは、せいぜい、小売業者が生産者のことを紹介する自主的なポップ程度のことであり、JASマークですからこれは信頼してください等とはどこにも書いてないのです。これがJASマークの混乱の元になっています。

もし、本当にこの作物が安心であると伝えるのならば、どのような栽培者が、どのような由来の資材で作った肥料で、どの程度発酵され無毒化された肥料なのか、それをどのくらい与えているのか、農薬は使用しているのかしていないのか、使用しているのならどのくらい散布しているのかということを知らない限り、何ひとつ安心できません。

僕個人としては、有機栽培農産物であろうが、慣行栽培農産物であろうが、もっと言えば自然農法や自然栽培の農産物であろうが、結局はその人の栽培方法を知らない限りは、安心できるものではなく、どれも同じ危険性があり、どれも同じ安心できる材料を持っていると思います。

「たい肥」に含まれる化学物質

 有機栽培農産物には家畜の排せつ物を使用した動物性たい肥のものと、植物性たい肥のものがあると書きました。その両方の肥料は常に安全であるかといえば、決してそうではありません。現代の畜産の問題点が、実は有機栽培にも影響してきています。

 先に書いたように、平成10年〜12年当時、家畜の輸入配合飼料が増えてきたのに合わせ、畜産の効率化のために、さまざまな試みがありました。たとえば、成長ホルモンによって牛の成長を早めるとか、搾乳量を増やす等といったことです。これは1960年去勢牛の肥育剤として許可されたものですが、1999年には承認が取り消され、現在は成長ホルモン剤の使用は繁殖障害や人工授精時期の調整で使用される程度になっています。しかし、ゼロではありません。

 成長ホルモン剤のなかには遺伝子組換え技術により作られたものもあり、それらを

使っている畜産業に関しては、日本国内では存在しませんが、残念ながら諸外国では使用している例はあります。もちろん、残留基準値が設けられていますので、必ずしも危険かというとそうでもありませんが、不安材料のひとつになっています。

また、家畜が病気になれば、ミルクも食肉にも影響が出て出荷できなくなるために、病気にならないように抗生物質を使用するようになっています。家畜が疾病に罹ると生産者としては致命的問題ですので、病気を防ぐということは至上命題であることから、多用されるようになりました。さらにはワクチンも多用されています。

し、要は病気になるような環境で育てなければならない、畜産業の大規模化、効率化が問題であるのでしょう。しかし、畜産業も農業と同じく、効率化しなければ生活が成り立たない業種になってしまったことが、抗生物質やワクチンの使用を加速させています。これは農産物に農薬が大量に散布されることとまったく同じ構図ということです。

そして、一番の問題は、家畜の餌、つまり配合飼料の価格です。これを安く抑えなければ、製品価格が高くなってしまうため、米国等から安く配合飼料を仕入れるよう

になりました。この配合飼料は、第3章で説明するような、遺伝子組換え穀物が多くなりました。トウモロコシや大豆です。

もともと牛は草しか食べない動物ですが、できるだけ脂身を増やすために、タンパク質や脂質の高い穀物飼料を与えるようになりました。穀物飼料は牧草よりも価格が安く、かつ牛は好んで食べるようになります。しかし、もともと草しか食べない牛ですから、4つの胃ではなかなか消化できません。消化できない穀物が胃のなかに残り続けるために、やがて牛たちは胃炎のような症状に見舞われます。胃炎だけではなく、今までなかったようなさまざまな病気が牛を襲うことになります。牛が病気になれば、薬が投与されます。もちろん抗生物質もです。やがて牛の胃や腸のなかで大腸菌が、抗生物質に対して抵抗力を持つようになり、O-157のような強い大腸菌が生まれます。さらには抗生物質に対し耐性を持ってしまい、より強力な抗生物質が必要になってきてしまいます。

牛はその大腸菌を排せつ物として外に出します。その時、体内に残ってしまった薬の成分、抗生物質、あるいはワクチン等に含まれる重金属等が残留する可能性が出て

きました。これらを元に動物性たい肥を作りますが、そのまま畑に散布すると、畑のなかに薬や菌たちが一緒になって撒かれることになります。

通常であれば、それらは発酵という経路をたどって無毒化して散布されるべきですが、肥料を作るのに何年もかかってしまっては、肥料会社もコスト割れするため、できるだけ早く肥料として販売したくなります。そのため、発酵を早めるような微生物を混ぜ込み発酵を促進させますが、残念ながら、完全に発酵した状態で販売されるとは限りません。

実際にホームセンター等で販売された有機肥料を調べたところ、完全に発酵が終わっておらず、たい肥としてはまだ未完全な、未完熟たい肥であったことが調査でわかっています。

しかも、その元になっている排せつ物は輸入による遺伝子組換え穀物です。第3章で説明しますが、遺伝子組換え穀物は高い濃度で、除草剤成分や殺虫成分が残っていることがあります。この状態で未完熟のまま畑に肥料として撒かれると、畑の土のなかに、大腸菌や薬の成分、重金属、遺伝子組換え穀物の毒性が残り、それが作物に影

響を与えるのです。さらには、輸入に頼っている穀物飼料ですから、輸入はされるが出て行く先がなく、それらはどんどん国内の農地に溜まり続けることになってしまい、行き場を失います。

　もちろん、残留基準値がありますから、ストレートに問題だとは限りませんが、それらを全部調べること等できません。肥料会社を通さずに家畜肥料を使用する農家もあるかもしれません。その場合はJASマークは付いていないかもしれませんが、有機栽培と書かれて店頭に並ぶ可能性があるわけです。

　植物性たい肥も安心してはいられません。精製食品を製造している食品会社では多くの化学物質や添加物を使います。それらが、精製したあとの残渣に残っている可能性は捨てきれません。その残渣を、先ほどの家畜の排せつ物と同じく、発酵させて肥料化してから使うのですが、それらも完全に発酵が終わっていない状態で畑に撒かれると、同じ問題を抱えることになります。畑に化学物質が撒かれることになるということです。

　そして同じように、遺伝子組換え穀物が混ざる可能性はあります。たとえば、菜種

有機栽培でも「農薬は使える」

油の元の菜種は今や遺伝子組換え菜種がほとんどです。醬油を造る大豆も遺伝子組換え大豆のものもあります。日本ではまだありませんが、遺伝子組換え甜菜から作られた砂糖もありますから、その甜菜の残渣が有機肥料となっているかもしれません。それらはどの程度の影響があるかは残念ながらわかりません。調べている研究者がおらず、データがないからです。データがないということは、決して安全であるということには繋がりません。

有機栽培の有機肥料といっても、このように決してすべてを手放しに安全だと思い込んではいけないということです。

有機栽培には、実は農薬を使用する農法としない農法があります。有機栽培農産物というと無農薬だと思われている方がいますが、有機栽培でも使用が認められている

農薬がたくさんあります。その数は結構多く、農薬の分類で37種類、製品だけでも47種類以上あるのです。これらの農薬は基本的には天然由来、微生物資材が多いのですが、なかには、化学農薬とさほど変わらないものもたくさんあります。

たとえば殺菌剤のボルドー液等は通常の農薬と変わりなく使用される農薬であり、安全性としては危険な部類には入らない普通物に該当しますが、これも立派な化学農薬です。

微生物資材であれば安全であるようにも思われるかもしれませんが、有機栽培で使用される殺虫剤は虫を殺すわけですから、決して安全とは言い切れません。たとえば、BT剤という有機栽培で使用が認められている農薬がありますが、この虫に効く毒素というのは、遺伝子組換え作物が持つ毒素と同じ種類のものであり、このBT毒素が人間の健康を害するというデータも存在します。ですので、もちろん農産物に散布すれば同じようにリスクが生じるわけです。

有機栽培の農薬なら安全なのではないかという勘違いをすると、非常に問題です。

有機栽培は決して、お酢やトウガラシというような、人間が食しても安全なものを使

用して、病気や虫食いから防いでいるわけでありません。バイオテクノロジー企業が開発した化学農薬や微生物資材等を使って、防除しているのです。もちろん、お酢やトウガラシが安全であるということではありません。それらですら、使いすぎればリスクは伴います。ましてや化学農薬となれば、安全とは言い切れないのが実情だと思います。

 一見、化学農薬は使用されていないように消費者は思ってしまいますが、現実にはかなり使われていると思った方がいいと思います。

 ちなみに、JAS法の認証制度では、こうした農薬をまったく使用しなかった場合のみ、「無農薬」と表記できます。実はこの無農薬という表記も、このJAS法の有機認証制度を得ていない限りは、本来は表記してはいけない規則になっています。とはいっても、マルシェ等で販売する場合等の多くで、JASマークのない、つまりJAS法の認証制度を得ていない有機栽培農産物でも、無農薬という記載がされていることは多々あります。つまり、こうした表示はどうしても抜け道的に表示されることがありますので、決してそのまま信頼できないというのが現実です。

結果的に通常の農産物とあまり変わりがなく、農薬を大量に使用してしまえば、有機栽培だからと安心できないわけです。

大切なことは、栽培者を知ることです。まったく顔の知らない生産者ですと信頼できない方は、できるだけどのような生産者なのかを知る必要があるということです。

第 3 章

不自然な種が不健康な食べものを生む

ミツバチたちの受難の時代

小さな鞄を下げて米国の穀倉地帯に行き、地平線まで続く畑を見て、綺麗で清々しく心が洗われる気持ちになって深呼吸して景色を楽しむ。見慣れた自然の風景ですが、でもこれって本当の自然の風景なのか、考えたことがあるでしょうか。ちょっとだけ視点を変えて、自然保護の観点からその景色を見ると、見渡す限り人間が交配で作り出した植物で覆われ、人以外が食することを固く禁じたために、もともとここに住んでいた多くの動物、虫、微生物が離れていった場所だと気づくかもしれません。

モノカルチャーとは、農業においては単一栽培のことを指します。米国の大地に延延と続く大豆畑、トウモロコシ畑、小麦畑、アーモンド畑……。車で数十分走っても、セスナで数十分飛んでも、ずっと同じ作物が大地を埋め尽くしています。色んな植物があれば、1年中花があ

るというのに、53週のうちのたった3週間しか花がなければ、ミツバチだって生きてはいけません。ミツバチがいなければ受粉できない作物もあります。その時、遠方から、あるいは海外から、飼育されたミツバチが大量に連れてこられ、短い期間だけ、畑に放たれます。

そのミツバチはハチミツを食べることは許されず、殺虫成分を含む遺伝子組換えトウモロコシで作られたコーンシロップが与えられます。シロップには病気にならないよう抗生物質が含まれています。さらに、ミツバチの生命力が弱いために、女王蜂は近親、または外国の蜂と交配させられていきます。

さらに、雑草を嫌う農家たちは空から除草剤を散布し、作物以外の植物を根こそぎ枯らし、有機物が減った土壌では微生物がどんどん消えていきます。砂漠化した畑には、もう作物を育てる力がありません。そうなれば、大量の化学肥料を撒くしかありません。砂漠化すれば、当然干ばつのリスクも増え、世界の気候が変わっていきます。

不自然な米国の遺伝子組換え大豆栽培、遺伝子組換えトウモロコシ栽培。それがモノカルチャー、つまり単一栽培です。家畜は、早く、肥えて、脂身が多くなるように

育てるために、大豆やトウモロコシを食べさせられます。人はトウモロコシからできた異性化糖、コーン油、デンプンを含む多くの食品を食べ、燃料までトウモロコシから作ります。すべては効率化と利益と支配のために作られてきたものです。

日本の大規模農業は、気候的理由やリスクヘッジもあり、遺伝子組換え作物の栽培が始まると、もしかするとモノカルチャーはありませんが、遺伝子組換え作物の栽培が始まると、もしかすると米国の穀倉地帯と同じ運命を辿るかもしれません。この現実は、目の前に迫っています。日本の農家を信じるしかありません。本来、自然の姿とは、このような単一栽培ではなく、多様性のある姿のはずです。それがなぜ私たちの原風景のように感じてしまうのか……。それは、私たちが効率化を求めて、農業を大規模化し、種という存在の大切さを忘れてしまったからに他なりません。

この章では、私たちの命を預ける大自然を壊し続ける、交配種や遺伝子組換え種について説明していきます。

78

「交配種」の隠れたデメリット

交配種というと一般的に悪いイメージはないと思います。通常、交配種というのは、たとえば「柔らかく」「甘い」というふたつのメリットを持たせた野菜を交配種で作り出すことだからです。これは消費者にとってのメリットとなります。その他にも、「日持ちがして」「病気に強い」というふたつのメリットを生み出した交配種ならば、生産者にとってのメリットとなります。つまりメリットを生み出すことが交配種の目的でもあります。

この目的を達成して市場に出された野菜は歓迎されます。当然のことでしょう。しかし、僕はこの交配種の作り方がどんどん行きすぎてきて、そのメリットを凌駕するほどのデメリットも生まれているのではないかと危惧しています。

この交配種ですが、F1（first filial generation）という呼び方もします。日本語にする

と雑種第1世代となるのでしょうか。交配種になぜこういう別名が付いているのかをまず説明します。

みなさんは「メンデルの法則」というのをご存じでしょうか。これは品種の違うものをふたつ掛け合わせると、そのふたつが持つ優性遺伝が現れるというものです。たとえば背の高いエンドウ豆と背の低いエンドウ豆を掛け合わせるとその第1世代はすべて背の高いエンドウ豆になるという法則です。これを「優性の法則」と言います。

つまり交配させた第1世代の野菜は形質が揃ってくるというものです。

これをうまく利用すると、野菜の形や大きさ等が揃います。特に農協に出荷する際には、ひとつの箱に納める野菜の数は決められますし、小売店に並ぶ時も、量り売りする必要がなくなります。つまり、町の八百屋ではなく、スーパーマーケット等で大量販売するにはとても好都合な野菜になるのです。

さらには雑種強勢（ざっしゅきょうせい）という力もあります。これは品種の違うものを掛け合わせると、その第1世代は、親の品種よりも優れた形質を示すという現象です。これを利用すると、発芽率がよくなる、病気に強くなる、野菜の収量が増える等のメリットが生まれ

ます。つまりF1、雑種第1世代は、とても栽培しやすい作物になるのです。
ですが、問題もあります。実はこのF1の種取りをしてその種を蒔くと、今まで持っていた優性の法則が崩れ、「分離の法則」が現れます。先のエンドウ豆の話でいえば、第2世代目は背の高いエンドウ豆と背の低いエンドウ豆が生まれるということです。そうなると、農家としては都合が悪くなります。形や大きさが揃わないからです。これが、農家が種取りをしなくなる最大の原因でもあります。

種取りをしないということは、その地に受け継がれてきた在来種が消えてしまうということにもなります。交配種のメリットばかりに気を取られ、古くから続いてきた、あるいは地元で綿々と繋がってきた野菜や、伝統野菜を作らなくなるという原因にもなってしまいます。

種を取ることはとても大事なことです。作物がなぜ雑草に勝てないのか？ それは、雑草が毎年その地に種を落として命を繋げてきた世界最強の在来種だからです。もちろん外来種も多く存在しますが、それらも同じように、種を落として、日本という環境に馴染んできているので、とても強くなるのです。しかも、他国に連れてこら

除草剤をかけても「枯れない種」

れてしまった外来種は、その地で何としてでも根付こうと、毎年種を落とし、勢力を伸ばして、その環境に適応できる身体を自ら作っているので、なおさら強いのです。

種を採ることは作物を強くすることでしたが、今やそれが行われません。外国で採種された種を輸入し、国内で蒔く。そして種取りもせずにまた翌年種を購入して蒔くという繰り返しが、病気がちで虫に弱い野菜にしてしまう原因のひとつともいえるのです。

しかも、種を取らないという選択肢が、実はこのあとで説明する、遺伝子組換え作物を蔓延(まんえん)させてしまう最大の理由にもなっていくのです。

遺伝子組換え作物という名前は聞いたことがあると思います。僕も遺伝子組換え作物について警告した本を出版しています。僕はこの遺伝子組換え作物については非常

に危惧しているので、少し詳細に書いておこうと思います。

その理由は多々ありますが、最大の理由は、遺伝子組換え作物は、種を保存することが違法となるからです。いわゆる知的所有権の特許によって、保護された種であるからです。つまり、この遺伝子組換え作物の種は開発した企業だけが採種できる特殊な種であり、私たちから自家採種という行為を奪う種なのです。

まず、遺伝子組換え作物とはどういうものかを説明します。遺伝子組換え作物とは、元の形質の作物に、他の生物の遺伝子を挿入して、特殊なタンパク質を作らせ、それまでになかった「機能」を追加した作物です。従来までは交配という手法を使ってある品種に別の機能を持たせようとしてきました。それは、たとえば日持ちすることか、大きくするとか、甘くするとか、病気に強いとかということです。しかし、それらを確実に行うことは難しく、多くの失敗を繰り返しながら、何十年もかけて生み出すものでした。どんなに研究を続けても、必ずしも求めた結果が得られないこともあります。

そこで新しい技術として、欲しい形質を作り出す遺伝子を探しだし、その遺伝子を

取り出して、直接DNAを書き換えてしまうという方法を生み出しました。遺伝子工学の技術であり、これ自体は医薬品等では優れた技術ではあるのですが、それを農作物に利用しようとしたわけです。技術的には大変高等な技術であることは間違いありません。

ただ、この技術で作物を生み出すにも、大変なコストがかかります。そのため遺伝子を挿入した作物の種が売れてもらわなければ困りますし、他の企業に簡単に真似されても困ります。そのため、まず「売れる種」ということ、それから「特許をかけられること」というふたつの命題が生まれました。これが問題を大きくします。

この際ですから、ハッキリ書いておけば、遺伝子組換え作物の種子は、ある意味食料支配のために作られました。食料支配、つまり種の支配です。世界中の食料の多くは穀物です。しかも動物性タンパク質を生み出す元となる穀物の種です。世界中の食料の多くは穀物です。この穀物の種を支配することで、世界中の食料を支配することができます。なぜなら、穀物は主食になりますし、家畜を育てる餌ともなるからです。

そこで穀物を選びました。大豆、デントコーン等です。当初は小麦もありました。

もちろん穀物だけでなく、菜種や甜菜等の野菜もあります。今、市場に出回っているものの多くは大豆とコーンと菜種です。大豆とコーンは家畜の餌となりますし、多くの糖類や食品添加物にもなります。菜種は油です。もちろんバイオ燃料にもなります。これらは、地球上にある農地の多くを占めていますから、これらの種を押さえることで食料支配が可能となります。

ではどんな形質を持たせるべきか。できれば農家にこの種を購入したいと思わせなければなりません。そこで、この大豆やデントコーンを栽培する時に農家にとって一番大変な作業である、雑草対策と害虫対策を解決してしまう機能を追加しました。

そのひとつが、何と特定の除草剤を撒いても枯れないようにしたことでした。つまり、雑草を処理したいと思えば、空からその特定の除草剤を撒けばいいことになります。雑草だけ枯れて、作物は枯れないからです。今までは作物に除草剤がかからないようにしてきたものを、その箍(たが)を完全に外してしまったわけです。それにより作物に除草剤が残留するという副作用が生まれてしまいました。

そしてもうひとつは、虫食いをなくすために、作物自体に殺虫成分を作り出す遺伝

子を挿入してしまったのです。これにより作物は殺虫成分を作り出し、虫食いが減るという利点の反面、洗っても火を通しても消えない殺虫成分を作物のなかに残すという副作用をもたらせてしまったのです。

当然、健康被害が問題視されていますが、それについてもこのあとに紹介します。

特許を取られた「不自然な種」

遺伝子組換え種子には知的所有権である特許が与えられています。もともと、高等生物である植物種子には特許は与えるということはできないのが世界的な共通の認識でした。植物は人間が作り出したものではなく、自然が育んだものだからです。

しかし、遺伝子組換え種子を開発するには、莫大なコストがかかります。その金額を回収するためには、他社に同じものを開発されずに独占することが必要です。そのため、遺伝子組換え種子を開発する企業は、種の特許を取得する必要性を感じまし

た。そこで遺伝子組換え種子を開発したバイオテクノロジー企業は、種子等の高等生物の特許の所管をWTO（世界貿易機関）に移管させようと画策し、莫大な費用をかけてロビー活動を行います。

もともとWTOのような国連関連企業は米国バイオテクノロジー企業とは密接に繋がっていましたので、移管が成功するまでには長い時間はかかりませんでした。WTOは1994年に、TRIPs協定（知的所有権の貿易関連の側面に関する協定）を制定し、生物は特許の対象から外すべきだとする途上国の要求を撥ね除け、「生物多様性条約」や「バイオセーフティに関するカルタヘナ議定書」との整合性についても明確化しないまま、遺伝子組換え種子の技術に特許を許し、自家採種や種子の保存を特許侵害として訴えることを容認してしまったわけです。さらに、遺伝子組換え種子や作物の輸出入の拒否を貿易障壁とみなして、WTO加盟国が遺伝子組換え作物の輸入規制を行うことは不当であるとしてきたため、遺伝子組換え種子や作物は世界へと蔓延していきます。そして、在来種を栽培していた農家たちに遺伝子組換え種子を販売し、特許によって自家採種を禁止しはじめました。

これは大変なことです。今までは種子を自分たちで保存し、その地に適した種子を守り続けていた農家たちも、遺伝子組換え種子のメリットを吹き込まれ、国を挙げての推進運動によって購入を余儀なくされ、以後、バイオテクノロジー企業から高額の種子を購入し続けなければならないという事態に陥りました。

世界中の農民たちには、本来ならば、種を保存する権利が許されるべきです。なぜなら、種は一企業の所有物ではなく、自然界が長年かけて生み出してきたものだからです。それが、遺伝子工学によって数個の遺伝子を挿入したというだけで企業の所有物に変わってしまうということは、世界中の農民から作物を栽培する権利を奪っているのに等しいということです。

以前は、他国を支配しようとするなら、その国へ武力で突入していきました。それは今でも行われていることです。たとえば、石油をめぐる権利紛争では、中東を中心に戦争が起こされています。油田の採掘権やパイプラインを確保するためです。攻め入ろうと思った国の指導者は悪政であるという印象を植え付け、正当化して武力侵攻するということが平然と行われています。いわゆるエネルギー戦争です。

「特許つきの種」が農家を廃業させている

それに代わるのは食料戦争です。穀物戦争でもあります。支配したい国の穀物を押さえるためには、特許のある穀物の種子をその国に売りつけ、栽培させるのです。その種子で栽培することが当たり前になってしまえば、その国とのトラブルが起きた時には、種子を販売しないぞと脅せばいいわけです。食料を押さえられれば、逆らうことはできません。種子を支配するものは世界を支配するといわれるぐらい、種子の保存の権利を掌握するということは、その国を掌握することに繋がるのです。

案の定、種に特許を認めたことで、世界中で問題が起きました。バイオテクノロジー企業はインドの種苗会社を徹底的に買収し、特許の認められた遺伝子組換え種子だけを販売するようになります。その種子の価格は、特許料が加算されるため当然高額になります。しかも、種を再利用できないので、どんなに高くても農民は毎年購入

しなければなりません。さらには、在来種のようにその地に適した強い種でもないため、気候に合わずに収量が減るというダブルパンチです。高額な種や農薬を借金して購入した農民たちは、収入が断たれ、借金を返せずに破産してしまうということも現実に起きています。

これはカナダの例ですが、特許のかかった菜種の花粉が、隣の畑の遺伝子組換えではない菜種と交雑(こうざつ)してしまうということが起きました。それにより、特許がかかっていた遺伝子が隣の菜種にも組み込まれてしまい、特許を保有するバイオテクノロジー企業から、その隣の農民が特許侵害で訴訟を起こされるということが起きています。本来ならば、遺伝子組換え作物の花粉によって汚染された隣の畑の農民が被害者であるのに、被害者が加害者から訴訟を起こされるという、あり得ない事態に発展しているのです。

この問題は各地で起き、遺伝子組換え種子を使用しない農家は戦々恐々としています。隣の畑で遺伝子組換え種子を使用されると、自分の畑が遺伝子汚染されるのではと不安になり、作付けができなくなります。

アメリカでは、遺伝子組換え種子ではないと思って購入した種子に遺伝子組換え種子が混入していたために訴訟を起こされるという事態も起きています。結局、こうしたことが続くことで、遺伝子組換え種子を使用しない農民が破産したり、農地を手放したり、農業から離れていくという状況になっていくわけです。

特許のかかった種ですから、その種を使い続けるうちは、必ず特許料を納めなくてはなりません。しかも、その種を売るバイオテクノロジー企業との契約で、農薬等も一緒に買うことを強制されるため、一度でも遺伝子組換え種子を使用して栽培すると、もう後戻りはできないのです。こうして在来種がどんどん消えていくことになりました。

しかも、バイオテクノロジー企業との契約では、種子を購入したあとの3年間は、不正に遺伝子組換え種子を使用していないかどうかという点を調査されることに同意しなくてはなりません。もちろん、その翌年は栽培しなければいいのですが、現実には、遺伝子組換え作物の多くは穀物ですし、穀物は基本、種子です。畑に種が実るまで栽培するということですから、その種子は弾けて畑の土に残る可能性があります。

もちろん、菜種のように隣の畑の花粉で交雑してしまう場合もあるでしょう。そのため、翌年遺伝子組換え種子を使用していなかったとしても、意図せず栽培されてしまうこともあります。それが故意なのか故意ではないのかは証明しづらく、訴訟になっても農家側が勝訴することは極めて少ないのが現実です。敗訴によって農地を手放す、もしくは遺伝子組換え種子を購入し続けるということになる事態が起きているのです。

隣の畑で遺伝子組換え種子を使用されると、オーガニックを謳っている農園では戦々恐々とします。いつ遺伝子組換え種子が混ざってしまうのか、交雑してしまうのかという不安に苛まれますし、万が一自分の畑で遺伝子組換え作物が育ってしまえば、訴訟に怯えなくてはなりません。そのため、結局農業を廃業する羽目に陥る農家もたくさんいます。

これが遺伝子組換え種子の特許による食料支配の構図なのです。

「不自然な作物」がもたらす健康被害

　食は自分の身体を作る神聖な行為です。当然、自分の身体は食べた物でできていますから、何を食べるかが重要なのは言うまでもありません。われわれは健康を祈って食事をするわけで、健康になるために食材を選んで調理しています。

　しかし、その食べものがどんどんおかしな方向へ向かっています。食べることで不健康になる食べものが、今や国内の至る所に蔓延しています。食品添加物もそうですし、残留農薬等も健康を害する食材です。そのなかでも、最近群を抜いて問題視されているのが、遺伝子組換え作物による健康被害です。

　遺伝子組換え作物は、先に書いたように、種子の特許による食料支配という側面だけではなく、食べる私たちの身体にも影響を与えているのではないかと疑われています。そこで、遺伝子組換え作物による、重要な三つの健康被害についてまとめておきます。

ます。

まず、腫瘍です。

フランスのカーン大学のセラリーニ氏は、遺伝子組換えトウモロコシを食べさせる700日間のラットの実験を秘密裡に行いました。なぜ秘密裡に行ったかというと、その実験は、遺伝子組換え種子を開発しているバイオテクノロジー企業が行っている実験とは違った趣旨で行われたからです。

通常、遺伝子組換え作物の安全性は、90日間のラット実験で確かめます。それはアメリカのFDA（アメリカ食品医薬品局）で、そう決められているからですが、それでは短期毒性しか試験できません。しかし、遺伝子組換え作物の安全性は慢性毒性を試験しないとわからないと、多くの学者が指摘しています。今食べて、数年後に健康を壊すのではなく、徐々に身体を蝕（むしば）んでいき、数十年後に健康障害が出る可能性があるからです。

そこでセラリーニ氏はラットの一生である700日で試験を行いました。これをバイオテクノロジー企業に知られると、実験を妨害される可能性があるため、秘密裡に

行ったのです。

それによると、対照群（遺伝子組換えトウモロコシを食べさせていない群）に対し、実験群（遺伝子組換えトウモロコシを食べていた群）の雌の死亡率が、驚くことに2倍〜3倍になり、雄雌ともに腫瘍の大きさが2倍〜3倍になったという結果が出ています。雄では4か月目に肝臓障害が起き、最終的には全体の70％が早期死亡。遺伝子組換えトウモロコシを食べていない対照群の早期死亡率は、雌で20％、雄で30％（もともと、腫瘍を作りやすいラットであるため）だそうです。

この、雌で7か月目、雄で4か月目で障害が表れたという点は重要です。なぜなら、バイオテクノロジー企業の実験は3か月間しか行われておらず、腫瘍ができる前に安全宣言をしているということになるからです。

ふたつめの健康被害はアレルギーです。カナダで、妊娠した女性の93％、80％の胎児から「遺伝子

組換えトウモロコシ」に残留している有毒成分（Cry1Ab）が検出されたことを確認したそうです。この有毒成分とは、一般にBT毒素と呼ばれる殺虫成分であり、遺伝子組換えトウモロコシや大豆にはこのBT毒素を生成する遺伝子が組み込まれています。

このBT毒素、つまりCry1Abは、「Journal of Hematolog」によると赤血球を損傷するという実験結果もあります。

また、組み換えられたμRNA自体を取り込んでしまうということもわかっており、その結果、異物と判別され免疫システムが攪乱（かくらん）されます。その障害は血液を通じて体内に広がり、がん、白血病、神経系、アレルギー等免疫系の病気を引き起こすともいわれています。最も危険なのは、胎児や新生児でしょう。

そして三つめは不妊症です。
アメリカ環境医学会（AAEM）では、動物実験や家畜への影響調査で、遺伝子組換え食品によって生殖関連の障害が発生することが判明したと発表しました。

また、遺伝子組換え大豆を食べたラットの睾丸(こうがん)は正常なピンク色から暗い青色に変色、雄のラットの精子が変化(去勢)した、遺伝子組換えトウモロコシを与えられたラットは、子どもの数が少ない、生まれた子どもの身体も小さいといった実験結果が多くあります。

さらに、米国の農民20名が、何千頭ものブタが不妊症になったと訴えているという事実もあります。

このようにざっと挙げただけで三つ以上の深刻な健康被害があり、世界中の学者が警鐘を鳴らしています。最近では、グルテン過敏症や自己免疫疾患であるセリアック病、あるいは腸粘膜の障害であるリーキーガット症候群も遺伝子組換え作物によるものではないかという推測すらされているぐらいです。

不自然な作物が「飢餓の原因」に

アフリカの農業がなぜ貧しいのか、なぜ飢餓が起きているのかということを考えたことがありますか？

多くの人が、農地に適さない土壌と気候、人口爆発、農業機械の未普及が原因である、あるいは、労働意欲がないという価値観の違いを理解しない人もいますし、先進国が食糧支援する必要があると固く信じる人もいます。

確かに、酸性土壌によって農作物に適さない農地があり、持続不可能な焼畑農業が行われ、牧草を再生しない放牧が行われているのも事実です。でも、持続不可能な農業も、あるいは飢餓発生の原因も、ひとつの理由に行き着きます。それは、国際機関、武器商人、先進国のアグリビジネス等、「他国の干渉」によるものです。

まず、飢餓が起きるロジックを考えてみます。

飢餓が起きる原因のひとつは、紛争です。紛争が起きる原因は、一部の人物による富の独占です。宗教戦争といわれるものも根っこは同じです。国際機関を牛耳る武器商人たちは、紛争を起こしたくて仕方がないので、不満分子、または政府に融資し武器を売りつけます。武器が手に入ると紛争が起き、食糧生産ができなくなり、飢餓が発生します。

　もうひとつの原因は換金作物の栽培です。国際機関や他国のアグリビジネス企業は、貧しい国を豊かにするという名目で融資をし、農薬や肥料を売りつけます。それを手にした者は、海外に販売する換金作物を作るようになります。換金作物とは、コメ、トウモロコシ、大豆、砂糖、コーヒー、カカオ、パーム油やバイオ燃料の原料です。この換金作物を作り、儲けようと思う人たちが、持続不可能な農業を行い、環境を壊します。

　さらに近隣の農地を買いあさり、森林を切り開き、大規模農業化し、その作物を買い取る他国の者だけが富を独占します。やがて、小規模農家がいなくなり、安い賃金で働かされる農民が増えていき、多くの人が食糧を自給できず、食べものも買えずに

99　第3章　不自然な種が不健康な食べものを生む

飢餓が起きます。

その裏で、遺伝子組換え作物を栽培する大国が、食糧支援という名で、遺伝子組換え作物を売りさばく市場を作ります。遺伝子組換え種子は爆発的に売れていくことになるわけです。

アフリカの農業を発展させ、飢餓をなくすためには、国民が食糧を自給できるように手助けをすることです。他国が干渉せず、換金作物を作らなければ、富の独占も少なくなり、紛争は起きにくくなります。

そして、国際機関の本来の役割である、国際支援の向け先を、アフリカ国内の起業家に変え、食糧を生み出せる農地を整備し、灌漑(かんがい)設備、食糧を運べる道路を整備し、食糧を分配できる市場と小売り業を作り出し、「自国のための作物」を栽培させるのです。それができれば、少なくとも食糧に関しては豊かな国になります。

また、他国が干渉しなければ、人口が増えても、ある時、減少に転じ調整されるかもしれません。それが自然の摂理というものです。

そしてもうひとつ重要な問題があります。それが自由貿易です。自由貿易とはどういうことかご存じでしょうか。僕は自由貿易というのは貧困を生み出す諸悪の根元でしかないと思っています。過去に起きた例を、農業を主眼にして簡単に説明します。

自由貿易は自由経済を旗印に、富める国、特に産油国のマネーが途上国に過剰融資として入り込むことを言います。融資が入り込んだ途上国は、輸出用換金作物を栽培するようになり、自国民の食料を栽培しなくなり、食料自給率が下がります。やがて過剰になった輸出用作物の価格が暴落し、融資を受けた途上国は返済を滞らせます。融資した富める国は回収のためにその国に入り込み、産業や資源までを輸出し、外貨を稼ぐようにコントロールします。もちろんその時点で、途上国の産業と資源は略奪された状態になります。自由貿易という建て前がありますから、途上国の政府は自国の経済に介入できず、保護政策を行うことができません。

さて、富める国は、融資という武器で自国の農業を保護するため、価格競争では途上国は太刀打ちできなくなり、価格がさらに暴落し、貧困に拍車をかけることになります。しかも、安く輸出した作物で莫大な金を稼ぐのは、融資を行ってきた富める国

です。さらに言えば、富める国の保護政策で保護された企業がその富を独占します。これが自由貿易の実態です。

これは、1940年代の緑の革命の時に実際に起きた経済格差であり、現在でも、遺伝子組換え大豆が入り込んだブラジル、遺伝子組換え綿のインドをはじめとする多くの国で実際に起きている経済格差です。

遺伝子組換え作物は、色々な意味で、世界を変えていきます。もちろんそれが目的のひとつであるわけですから、遺伝子組換え種子を開発した企業やその国にとっては予想通りかもしれません。しかし、私たちからしてみれば、こうして不自然な農業、不自然な食べものが、世界をどんどん壊していっているようにしか見えません。だからこそ、僕は、その収奪型農業である現代農業のオルタナティブとして、無農薬無肥料栽培というものを強く推奨したいのです。

それは生き方でもあります。地球を汚さないこと、そして自分を偽らないこと、そして自然に抗わないことが、私たちが生きていくこの地球を守ることであり、そして100世代先の子どもたちを守る手段でもあるのです。

第 **4** 章

本物の野菜は雑草と虫が育てる

「無肥料」という新しい栽培法

これまで、現代の農業が環境破壊の一因になっているということを書いてきました。化学農薬を土壌に撒くことで土壌動物や微生物たちは死滅していきます。これは、自然の力で作物ができるという条件を失わせている原因になっています。また、化学肥料は流亡(りゅうぼう)しやすく、散布された化学肥料の何割かは地下水に硝酸態窒素として流れていき、地下水を汚すことがあります。あるいは蒸発すれば亜酸化窒素になって空気を汚染することもあるようです。

では、有機栽培はというと、これも有機肥料の問題があり、特に家畜排せつ物を使用した有機肥料ですと、抗生物質や重金属等による汚染のリスク、大腸菌のリスクがあります。もちろん、このように書いていても、化学農薬や化学肥料を使用する人たちも、環境を汚染しないように基準値を守って使用している人がほとんどですし、有

しかし、僕は安全であることが正しく確かめられない限りは、やはり使用することに躊躇します。時に無農薬のお米の糠、遺伝子組換えではない菜種の菜種粕、腐葉土等を使用するいわゆる植物性の資材を使用した有機栽培を行うことはありますが、家畜排せつ物由来の肥料や化学肥料等の使用をするつもりはありません。

ここからは、今注目されている無肥料栽培について詳細に紹介していきます。

なぜ無肥料でも作物が作れるのか、無肥料で立派な野菜を作るにはどうしたらいいのか、痩せない土作りや痩せた土の回復方法だけでなく、野菜を育ててくれる虫や微生物たち、そして雑草たちについて僕の知っている知識のなかで書いていきます。

その前に、まずは人間と肥料の歴史を繙いておきましょう。

肥料の誕生は人間が農耕を始めたころに遡ります。大きな川の流域では時々川の氾濫が起きていました。その氾濫によって上流から「沃土」が運ばれ、農耕に適した肥沃な土地が生まれます。この肥沃な土地によって、人間は農耕をし、食べものを栽培しはじめたわけです。つまり肥料というのは、本来は、自然界が生み出したものであ

るということです。

その後、焼畑農業が行われますが、これも樹木や草等を焼却するときに出る「灰」が、速効性のある無機成分として土に供給されたわけです。これも一種の施肥(肥料を与えること)と捉えられてはいますが、同じく自然界が生み出したものを、人間が利用したに過ぎません。

こうして、土を豊かにすれば作物が育つということが当たり前となりましたが、人間は次第に効率化を考えはじめます。人口が爆発的に増えてきた産業革命以降の1798年に、イギリスの経済学者T・R・マルサスは『人口論』を発表し、やがて人口の増加により食料が足りなくなると警告しました。もちろん、それに異議を唱える学者も多かったようです。K・マルクスやM・ケインズ等です。

やがて、人口爆発による食料生産を補うために、化学肥料が発明されました。それにより、食料生産は画期的な増産が可能となります。ある意味、歴史的に大きな意味があったのは間違いありません。ですが、人口増加による食料増産には耕作法の革新や新しい品種の開発、あるいは新たな灌漑法の開発等でも十分対応できるという事実

もあります。化学肥料もそのひと役を担ってはいますが、食料増産の唯一の方法ではありません。

化学肥料が発明されて以来、人々は化学肥料に依存するかのように畑に撒きはじめます。それがたとえ少量生産の小規模農家であろうが、家庭菜園であろうが関係なく、作物を作るにはまず肥料を与えるというのが常識化してきたのです。化学肥料が発明される以前は、自然界の循環だけで栽培されてきました。せいぜい少量の家畜の排せつ物や枯葉等を使った植物たい肥だけです。それだけでも、何万年も人々は食料を生産してきたのに、あたかも化学肥料がないと作物は育てられないかのように思い込んでいます。

しかし、肥料を与えなくても森や林では、多くの植物たちが芽吹き、育っています。本来ならば、肥料等与えなくても、植物は育つはずです。ということは、人間は自然の力だけでは植物が育たないような土壌を作り上げておき、わざわざ肥料を散布しているとしか思えないのです。あるいは、人間の都合のよいように、大きく早く野菜を育てるために、自然の力を脇に置いて、人間の知恵だけで育てようと試みているよ

うに僕は思うのです。

だからこそ、その化学や科学に頼りきった農業のオルタナティブとして、無肥料栽培が生まれてきました。自然の力を使えば作物は何も与えなくても育つという当たり前の現象を取り戻すために、無肥料栽培という方法が見直され、そして技術進歩のために、多くの農家の人たちがチャレンジしはじめたわけです。

さて、詳しく書いていく前に、巻頭口絵6ページの2枚の畝の写真を見比べてください。これは僕の無肥料栽培セミナーで紹介している写真です。ひとつめの写真は、1年目から無肥料栽培を成功させるために、畝に手を施したあとに作物を植え、1か月ほど経過した写真です。もうひとつの成長の悪い方の写真は、手を施さなかった畝の野菜の成長の様子で、同じ日に定植した苗です。歴然としたこの差を生み出した原因は、自然の法則を理解して、できるだけ自然環境に近い畝にしたか、しなかったかです。

ただ何もしないことが自然の形、ということではありません。

無肥料栽培を1年目から成功させる。これはとても大事なことだと僕は思います。

そしてもっと大事なことはもっと大事でしょう。

翌年も成功することはもっと大事でしょう。

僕の無肥料栽培では、本来一切何も持ち込まずに栽培します。農薬や化学肥料はもちろん、有機肥料も持ち込まずに栽培します。つまり、作物がすぐに使えるような元素化した肥料分は一切与えないで育てるのが基本です。ですが、それを実現するためには多くのハードルがあります。

そもそも、植物は必須元素がなければ育たないし、バランスが狂っていれば健康には育たないものです。だから、そこに土さえあれば育つと思ったら大間違いですし、人の手で開墾し、整地し、草を取り払ったのだから簡単に育つ、というわけでもありません。人が手を入れてしまった畑で、うかつに無肥料栽培を始めると、成長しない、実がつかない、枯れる、虫食いだらけになるといったことに悩まされます。家庭菜園でそんな思いをしてしまったら、多分2年目は諦(あきら)めてしまうでしょう。楽しくなきゃやらなくなりますし、八百屋やスーパーに行けば野菜は売っています。知

り合いに農業をやっている人がいれば、いつでも新鮮な野菜が手に入りますよね。何も無理することはありません。

だけど、野菜がどうやって育っていくのか、いつ実が生り、いつ枯れていくのかを見て、野菜の一生を知ってみると、野菜というものがとても愛おしくなってきます。野菜に対する心構えが変わります。あれだけ立派で、綺麗で、美味しい野菜を作るのがどのくらい大変なことかを知ると、次からは食べ方すらも変わってきます。そして、自分の野菜は何よりも美味しく、生命を感じ、自分の身体は食べものでできていることを認識し、不自然な食べものから離れていけるようになります。それこそが、将来にわたって良質な食料が合理的な価格で安定的に供給される「食料安保」です。

安全な食べものを自分たちで作れる能力が身に付けば、いざという時に役に立つはずですよね。そのために大事なことは、まず野菜栽培に成功することです。そして、それが続くことであり、もっと大事なことは、農薬も肥料も種も苗も買わずに、自ら保存した種と、ちょっとした種火だけで、野菜が作れることです。

「野菜の味」は土で決まる

では、どうすれば成功するかといえば、先に書いたように、自然の摂理に則った畑にすることです。人の手で開墾し、壊してしまった自然を、もう一度畑のなかに再現してあげることです。土はどうなっているのか、根っこはどう成長していくのか、水はどこから来て、生物はどこに住み、何をしているのかを解き明かすことです。それを知ってしまえば、生物たちが住みやすい畑環境というものを作り上げることができるようになります。その摂理に従って畝を作り、作物を植え、管理すれば、写真のように無肥料でも立派な野菜ができるようになるわけです。

野菜の味を決めているのは何だろうかとよく考えます。恐らく味は土壌中のミネラルバランスで決まるのだと僕は思っています。そのミネラルは、量が多ければよいわけではなく、量が少なくてもバランスが取れていることが大事なのでしょう。ミネラ

ルが少なければ成長は悪くなりますが、味は美味しくなる。適切な量でバランスがよければ、成長も味もよくなります。

このミネラルバランスを壊すのが肥料だと僕は思います。前年まで化学肥料を使っていた畑を借りて今まで栽培していた野菜を作ると、成長は素晴らしいのですが、なぜか味が劣ってきます。最初は気のせいではないかと思うこともありましたが、食べ比べしてみると、その差は歴然としていました。この味の差に気づいた時に初めて、野菜の味を決めているのは何なのかを考えるようになりました。

多くの場合、もちろん品種という理由もあります。野菜は品種により味が違いますから、甘い品種、酸味のある品種ということもあるでしょう。しかし、それだけではとても説明がつかない味の違いが出てきます。それは栽培したことがある人なら誰でも経験することです。同じ品種を同じような管理方法で栽培しても、味が変わってきます。

また、自分で栽培したものは絶対に美味しく感じるものです。自分が種を蒔き、手をかけてきた野菜です。味覚だけで判断することはなく、さまざまな五感を使って味

を判断しますから、愛おしさとか苦労とかも味のよさに関係してきます。

どんな農家でも、自分の野菜は美味しいと言います。それをストレートに信じて食べてみたら、そうでもなかったということは結構あるでしょう。そうした付加価値がないので、味覚や視覚、触覚だけで味を判断するからです。

もうひとつあるとすれば、その育て方でしょう。もし化学肥料を使っていない野菜が食べたいとか、農薬を使っていない野菜を食べたい等と思っているとしたなら、無農薬無化学肥料の野菜の方が美味しく感じられます。つまり、味はその人が求めている栽培方法でも変わってくるということです。

しかし、僕が言いたいのはそういうことではありません。そうした付加価値の部分や、求めている部分を除外し、かつ品種の違いも失くしたときに、それでも野菜が美味しく感じられるかどうかという点です。その味を決めているのはいったい何なのかということです。それが土壌ミネラルのバランスではないかということです。

土壌中には多くの多量元素や微量元素、つまりミネラルがあります。これらの元素を使用して植物は成長していきます。このミネラルは、微生物が土のなかの有機物を

113　第４章　本物の野菜は雑草と虫が育てる

分解して生み出しています。つまり微生物がたくさんいること、そして微生物がそこに棲むことができる環境が整っていることが必要です。

微生物とひと言で言っても、微細な生物のことですから、何かを特定して言っているわけではありません。土壌中に棲むさまざまな生き物です。土壌動物である甲虫類の幼虫やミミズ、あるいはセンチュウ類等の小型土壌動物も、ある意味微生物と同等ですし、糸状菌等のいわゆる黴や、バクテリアと呼ばれる細菌類、そして落葉等の有機物の分解を行う放線菌（ほうせんきん）等も微生物です。キノコは糸状菌になりますので、キノコだって微生物ともいえます。

この微生物のなかでも役割があり、役割によっても分類できるわけですが、これらの微生物のうち、有機物を分解していくものたちが、ミネラルと大きく関わります。

土壌中に有機物、たとえば葉っぱとか根っこ、あるいは虫の死骸等があると、まずは土壌動物が分解します。ミミズ等が葉っぱを食べ、糞をして分解させるわけです。その糞を今度は微生物たちが分解していきます。有機物は窒素とか炭素ですから、それらが分解されていく過程で、ミネラルがどんどん作り出されていきます。

自然界の微生物たちは、ほどよくミネラルバランスを取ってくれます。なぜなら、そこに存在する有機物も、元はそこにあった葉っぱや根っこ等ですし、それらの窒素や炭素が循環することで土はできていくので、もともとバランスが整っているのです。少なくとも人が手を加えない限りは、そのバランスはそこにある自然界の有機物のバランスだけで整っているのです。

　しかし、人は成長を促すために、余分なものを入れたがります。ひとつは化学肥料でしょう。本来は微生物が作り出すはずのものを、人間はミネラル化したもの、つまり無機物を与えてしまうので、微生物は仕事を失い、その場から去っていきます。人間が肥料を与える時は、必ずしも自然界に近い状態のミネラルを与えるわけではありません。むしろ、栽培しようとしている野菜にとって都合のよい状態にブレンドした無機物を与えようとします。そうした場合、見事にその野菜が成長するために必要なミネラルバランスで与えることができれば味もよくなりますが、うっかりバランスを崩してしまえば確実に味は、悪くなってきます。

　特に、窒素、リン酸、カリという3大元素を与えれば野菜は育つと信じきっている

人たちは、その3元素を大量に与えてしまいます。それらはもちろん植物にとっては必要なものなのですが、与えすぎることで、他のミネラル等とのバランスがどんどん狂っていってしまうことが、味が落ちるひとつの原因でもあるわけです。

自然界はうまくできています。たとえばトマトを栽培したとすると、土壌はトマトに適したミネラルバランスを作り出そうとします。無肥料で栽培した場合、農業界で常識となっている連作障害は起きません。土はトマトに適したミネラルバランス、つまり、トマトに適した微生物のバランスになっているということです。だから味はよくなっていきます。

野菜を早く育てたいと思って、窒素肥料をたくさん与えると、窒素バランスばかり高くなります。その窒素は野菜が体内に吸収してしまうので、それが硝酸態窒素として残るようになります。硝酸態窒素が多くなると、野菜の糖類が減っていきます。硝酸態窒素は苦味やエグ味として感じてしまいますので、甘味が減って苦味やエグ味が増えれば、もちろん美味しくないと感じてしまうわけです。

逆に言うと、無肥料だから美味しいというわけではありません。痩せた土でミネラ

ルバランスが狂っていれば当然味は落ちます。つまり味を落とす理由は、まず肥料を与えて土壌中のミネラルバランスを狂わせてしまうことであり、痩せた土で野菜を栽培してしまうことです。だからこそ、土にできるだけ有機物を増やし、微生物を増やし、その微生物たちによって豊かなミネラルバランスを作ってもらうことが大事なのです。

それ以外にも野菜の味を決めるものがあります。それは野菜の体内時計です。野菜を早く育てたいと思うと、どうしても過肥料になります。肥料分をたくさん与えれば成長が早くなると思われがちですが、決してそういうものではありません。植物の体内のミネラルバランスと同じようにミネラルバランスというものが大事です。植物も土と同じようにミネラルバランスが狂えば、残念ながら成長は遅くなります。そのため、土のミネラルバランスが、植物のミネラルバランスに近い状態で整っている方が成長はよくなります。

とはいえ、窒素を与えれば、植物が光合成で作り出した炭水化物をタンパク質に変えることができるので、成長はある程度加速されます。もちろんカリウムを与えれば根も伸びるるし、リン酸を与えれば花も咲きやすくなります。しかし、この加速した成

長が味を悪くする原因になります。その理由は簡単です。

仮に化学肥料を与えたとしましょう。これらの肥料は、通常、根圏微生物の力を借りて吸収されていくのですが、土壌に水分があると、化学肥料はその水分に溶け、溶けた養分が浸透圧やイオン交換等で吸収されていきます。その時に実は水分も一緒に吸収されていきます。その時水分が多すぎると野菜の細胞が肥大化します。一見大きく育ったように見えるのですが、実は細胞が肥大しているだけだったりします。そうなると野菜は水っぽくなりますし、ミネラルも希釈されて味が落ちてきてしまうのです。だから、肥料を与えすぎると、味が悪くなるのです。

もうひとつ、大きな理由があります。それが種です。種というのは非常に高い記憶能力を持っています。畑全体の環境や土壌の環境をしっかりと覚えていますので、その土壌に合った性質に変化していきます。これは種の保存の法則でもあります。長いこと生きながらえて子孫を残しながら環境に適応していくことは自然界の掟です。その掟に従い、食べてもらえることで子孫を残せると知った種は、できるだけ美味しくなるように遺伝子の情報を作り上げていくのです。

無肥料栽培では自家採種を行います。作物を育てると、できるだけ可能な限りは種を取り、その種を翌年もう一度蒔いて作物を作ります。この繰り返しを行っていくと、その地に合った野菜にどんどん変化していきます。

日本各地に存在する伝統野菜の固定種といわれるもの、あるいは在来種といわれるものは、すべてその地で種を取り続けてきた野菜です。日本では特にカブ等が多いでしょう。あるいは菜っ葉でしょうか。

こういうアブラナ科の野菜はその地に合うように交配を繰り返しながら残っていきました。美味しければ種を残してくれるということを知っているから、できるだけ美味しくなるように自らを成長させていくのです。

種を取り続ければ、味はよくなり、そして成長もよくなります、強くなります。現代の農業は種取りをしなくなってしまいました。種は買うものという認識になってしまい、遠く海外で採取された種を使うようになっています。それでは味をよくすることはできません。もちろん、交配種として味をよくする努力はされているのですが、そのように人が媒介し、手間をかけ、時間をかけて交配していかなくても、野菜の種を

取り続けていけば、野菜は多くの場合、その地に馴染んで味のよい野菜になっていくものだと、僕は思います。

「雑草」が土作りのキーパーソン

　土を作っているのは誰なのか。非常に単純でいてとても難しい問いです。地球誕生のころは解けた溶岩で埋め尽くされていた大地も、酸性雨によってどんどん細粒化していきます。細粒化して砂化した岩石の間を、今度は育った植物の根がさらに砕いていきます。

　植物は成長したあとに枯れ、根っこは土のなかで次第に微生物によって分解されていきます。分解された有機物は、やがて次の植物の栄養素として利用されていきます。この分解された有機物こそが土の正体です。大地の表面を覆う土は、砕かれた砂と分解された有機物、これを腐植と言いますが、そのふたつが一緒になったものなの

もっと正確に言うならば、砕かれた岩石はマイナスに帯電しています。根っこ等の有機物が分解した栄養素は元素としてプラスに帯電しています。このマイナスの砂粒とプラスの腐植が結びついているのが土です。土を作り上げてきたのは、雨と植物であり、有機物を分解する土壌動物や微生物ということです。

　私たちが野菜や穀物を育てるために土作りをしようとするならば、当たり前の話ですが、この土を作る植物や微生物をいかに育てるか、ということになります。一般的に豊かな農業を行うためには、土作りが大事だと言います。土作りという言葉は、かなり人間に都合のいい言葉ですが、僕は、人間は、どう頑張っても土等は作れないと思っています。土を作っていると思っている行為は、単に土のなかに有機物や無機物を混ぜ込んでいるにすぎません。しかし、それらの行為は、土壌を住処(すみか)にする土壌動物や微生物にとっては、むしろ迷惑千万なことだってあるのです。

　私たちは土壌のなかのこと等ほとんどわかってはいません。土壌動物や土壌微生物を研究されている科学者や研究者ならある程度は知っているでしょうが、残念なが

ら、私のように農業という形で土に触れている者にとっては、土壌のなかというのは計り知れない世界なのです。

そのため、土作りにこだわると四苦八苦します。1年に1度しかできない土作りで、悩み失敗し、30年かかってやっとほんの少しだけ糸口が見つかる。それでは、あっという間に寿命が来てしまうと思うわけです。

僕は、土を作っているのは本来誰なのかという視点が大事だと思っています。土を作っているのは、先ほど書いたように、決して人間等ではなく、太陽や空気や水といった自然界の営みです。そして土壌を住処とする土壌動物や微生物、そしてそこに芽生える植物たちに他なりません。

私たち人間ができることは、その土を作っている土壌のなかの生き物を絶やさないことであり、そのためには彼らが必要としている空気、水、光、そして最も大切な植物たちを供給することです。これを僕は、「草作り」と呼んでいます。

草が生えれば根が張り巡らされます。根が張れば土が割られて空気や水や光が入り込みます。根の先や土のなかに微生物が棲みはじめ、役目を終えた根や葉は微生物や

土壌動物の餌となり、糞となって土壌に戻り、多くのミネラルになります。草の種類によって、共生する微生物や土壌動物が変わります。多くの種類の植物が生えれば生えるほど、作られるミネラルも種類も増えます。つまり、多様性があるからこそ土は豊かになります。

だからこそ、私たちは、畑のなかに多様性のある草たちの世界を作り出さなければなりません。これが「草作り」なのです。

人間の都合で開墾し、均し、そこに芽生えていた草を取り払ってしまったのですから、人間の手でもう一度元に戻してあげる必要があります。その時に、できるだけ野菜が育ちやすい環境や土壌になるように、生やす草の種類をコントロールしてあげればいいだけなのです。除草剤を撒く、農薬を撒くという行為は土作りとはまったく逆のことをしていることになります。農薬によって微生物は死滅しますし、土壌動物もいなくなります。除草剤によって植物も死滅し、根っこすらも枯れてしまいます。微生物も土壌動物も生き物ですから、当然食べものが必要です。その食べものが有機物です。つまり根っこであり枯葉なわけです。雑草はとても強い植物です。多少土

雑草は「豊かな土」の証拠

「雑草という草はない」とよく言います。ですが、雑草とは雑多な草ということであり、この言葉はとても素晴らしい言葉であると僕は思っています。

雑多とは色々な物が入り混じっているということであり、つまり多様性が高いということになります。自然は多様性がないと生きてはいけません。人間が作る作物を見ればわかるように、単一で育てられる植物はとても弱いものであり、だから人の手が必要なのです。

が痩せていようが、砂漠化していようが、生命力を精一杯発揮しながら何とか成長していきます。その根が微生物の食べものとなって、それが排せつ物になった時には植物の栄養素に変わっているということです。それらがどんどん増えて行けば、土が作られていくわけです。

それに比べ、雑草は人の手を必要としません。むしろ人の手が入ると弱ってしまったり、生態系が壊れていったりします。挙げ句の果てには絶滅の危機に陥ることがあります。彼らは彼らの生き方をちゃんと知っていて、放任されることをさえ喜び、手をかけられることを嫌い、避けるのです。

まわりには自分以外の植物が育ち、それぞれが必要な養分を使う。同じ養分が必要な植物はあまり生えてきません。マメ科の横にはイネ科が生えてくる。マメ科が窒素を取り込み、イネ科が使う。イネ科は自らが炭素となってマメ科の養分となる。土が酸性になればスギナが生えて他の植物が育ちやすい環境を作り、スギナが働いている間は他の植物は遠慮する。土が固くなればススキや葦(あし)が生えてきて土を軟らかくし、春になればススキは消えて、軟らかくなった土の表面にクローバーが芽吹く。

雑草はただの草ではなく、多くは花でもあります。花を咲かせて美しさを動物たちに見せつけ、ハチや小動物の力を借りて受粉しています。雑草自身が多くの養分を抱え、食する動物の健康を守ることもあります。雑草は薬草でもあり、動物にメリットを与えることで、命のリレーが可能になります。すべては必要があって生まれ、多様

性があるからこそ生きのびているのです。それが雑草の生きる知恵であり、生き様でもあるわけです。

今、彼らを邪魔者にする人間だけが滅びようとしているように思えてなりません。戦争を起こし、殺し合い、毒を生み出し、飢餓を生み出しながら、この地球上から消えようとしています。増えすぎた生物はある時点でピタリと止まり、生命力が落ちて、やがて消えていくのは、歴史が教えてくれていますよね。

雑草という草はない。確かにそんな名前の草はありませんが、雑草という言葉は、その生命力の強さや生き様を表した素晴らしい言葉であると僕は思います。大自然とは実は雑草のことではないだろうかとすら思っています。無駄なもの等ひとつもありません。すべてが必要があって生まれてきているわけです。足元の雑草に生き方を習う。それが無肥料栽培の醍醐味なのです。

雑草には多くの種類があります。それこそ、雑草の数ほどの科や属があります。それらを全部覚えていれば草作り、つまりは土作りも簡単でしょう。しかし、とても無理な話です。野菜の種類すら覚えるのが大変です。しかし実に簡単な方法がありま

「品種改良」が虫食いの原因

　雑草の種類は葉の形で見極めればいいのです。たとえばマメ科の雑草は丸い葉が3枚付いていることが多いでしょう。その下に連続で丸い葉が繋がることもあります。キク科の草はギザギザとしています。イネ科はツンツンした葉を出します。アオイ科の葉は花を大きく咲かせ、ヒユ科は地面を這(は)うように育ちます。シダ科は円形に尖(とが)った葉の集合体を広げています。このように植物というのは、さまざまな形を持っており、形が違うということは、育ち方も役割も違うわけです。だからこそ、色んな科の雑草が生えていることが土にとっては必要です。そして、その姿こそが豊かな土の証明なのです。

　無肥料で作物を育てるためには、虫たちの力も借りなくてはなりません。もちろん、どんな農業に於(お)いても、虫たちがいなくなれば成り立ちません。成り立つのは水

耕栽培くらいのものです。第一に受粉でしょう。ハチや蛾やハエがいなくなれば受粉が難しくなる植物はたくさんあります。特に雌雄異花のようにおしべとめしべが別々の花となる植物や、雌雄異株といって、おしべだけを咲かせる株とめしべだけを咲かせる株が分かれる植物の場合は、風によって運ぶ花粉だけでは十分に受粉できません。だからこそ、花粉を運んでくれる虫たちがいなければ、植物は種を残せないのです。

一般的な農業では多くは受粉だけを虫に頼りますが、それ以外にも多くの仕事をしているのが虫たちです。

たとえば、アブラナ科の作物はグルコシノレート（ゴイトロゲン）という毒があります。人間等の動物は、大量に食べない限り影響は少ないのですが、アブラナ科、特にキャベツやブロッコリーが持つ生物毒は色々あり、その毒性によってアブラナ科の植物は虫食いの被害を防いでいます。そのアブラナ科の毒性に耐性を持ったのが青虫です。

キャベツやブロッコリーは苗の段階からモンシロチョウが好きな香りを出して呼び

込みます。モンシロチョウはその香りを嗅ぎつけてキャベツやブロッコリーの葉に小さな黄色い卵を産み付けていきます。普通ならここで慌てて農薬をかけるか、手で卵を取り去ることでしょう。しかし、人間が介在しないでいると、とても面白いことが起きます。

卵が孵ると青虫が葉の上を這い回ります。そして食べごろの外側の葉を食べ、糞をします。実はその糞のなかにキャベツが成長するのに必要なリン酸が含まれているのです。キャベツは自らの葉っぱのなかのリン酸を青虫の糞のなかに溜め込ませ、それを地上に落としてもらってから、今度は微生物の力を借りて、それを補給しているのです。

それだけでも十分面白い話なのですが、青虫に葉を食わせるために、キャベツやブロッコリーは、外側の葉を広げるように寝かして、わざわざ青虫が這い回りやすいように工夫します。

しかも、立っている葉は、虫から防御するためにロウ成分を強く出しているともいいます。

これは仮説ではありますが、アブラナ科のキャベツやブロッコリーはこうした工夫により成長し、かつ、若い葉や立った葉は青虫に食べられないような状態を保ち、種（しゅ）の保存のための成長点を守り続けているのではないでしょうか。何とも凄い仕組みですね。

だからこそ、外側の葉は激しく虫食いに遭いますが、中心は虫に食われることなく成長していきます。さらには固く巻きはじめることで、青虫がなかに侵入して、花を咲かせる成長点を食べられないように防御しているのです。

しかし、できるだけ柔らかく大きいキャベツを作るために人間が品種改良を繰り返した結果、青虫は成長点まで潜り込むようになり、植物が本来持つ防御能力をも弱らせて、放っておけば虫食いだらけになるキャベツに改悪してしまいました。そして、少しの虫食いも嫌う人たちの要求が、農薬によって青虫を追い払う結果を生んでしまったのです。

所詮（しょせん）人間は、外側の葉は固くて食べないのですから、青虫に食べさせてあげてもいいんじゃないかと僕は思います。それにより無肥料で野菜が育つというのであれば、

そのくらいの度量が必要ではないかと思います。いずれにしろ面白い仕組みです。

肥料をやるから「根が張らない」

無肥料栽培の田んぼと、一般的な化学肥料を使用した田んぼを比較すると大変面白いことがわかります。同じ時期に田植えをしても、その成長のスピードが全然違うのです。田植え時期はあまり変わらなくても、初期育成が余りにも違うので、大概の農家は肥料不足だと大騒ぎします。でも、僕ら無肥料栽培を行う者は慌てることはありません。それは、最終的には追い付くことを知っている余裕です。

実は初期育成が悪い原因は、土壌に肥料分が少ないので、植物は成長に必要なミネラル分を得るために、地上部を後回しにして、地下部である根を必死に伸ばしているからです。

今の農業は技術進歩があり、作物にストレスを与えずに、スクスクと成長させるの

ですが、無肥料栽培は違います。作物の力を最大限に引き出すために、過酷な状況で成長させるのです。それで味がよくなるかはわかりません。一般的栽培と同じ量を収穫できるかもわかりません。でも、確実に違うことがあります。それは、種がその成長の記録を覚えるということです。

無肥料栽培は、先に書いたように、種を購入するということは極力行わず、自家採種を基本とします。その理由は、無肥料でも育つだけの体力を作物に持ってもらいたいからです。「無農薬なのはわかる、でも何で無肥料なんて酔狂なことを……」と思われるかもしれませんが、農業が自然に対して与えてきた環境負荷を、僅かでも減らせるのなら、無肥料栽培という方法を選ぶのに迷いはありません。収量が少なかろうが、できが悪かろうが、その意志を通し続けるために、あえて不便な栽培法を選んでいるのです。

さて、地下部で根をできるだけ伸ばした作物。それによるメリットはたくさんあります。たとえ風雨が強く荒れた天気でも、たとえ雨が降らなくても、しっかりと張った根は倒伏を防ぎ、地下水を吸い上げ、地上部を守ってくれます。

人も同じです。大切なのは根っこです。目に見える部分にばかりこだわっていてはいけない気がします。大事なのは目に見えない部分。つまり、心のあり方と信念です。マイノリティでも、信じたことを貫くことができる信念こそが大切ではないでしょうか。

お米だけではありません。野菜も同じです。

植物の根は彼らの頭脳でもあります。そして、消化器官でもあり、口でもあり鼻でもあり目でもあります。だからこそ、植物はできるだけ多くの根を張り、土壌中のミネラルを探し、水分やミネラルを吸収し、蓄え、利用しようとします。

そこに人間が多くの肥料を与えると、作物は案の定、怠けます。土壌表面にミネラル分がたくさんあれば、根は広く張らずに、できるだけ省力化しようとするわけです。結果、作物の根は少なく、地上部だけは立派になってしまいます。地上部が立派になることは大切なことでもありますが、それよりも地下部の生育の方が植物にとっては、もっと重要なのです。

作物が病気になるという恐怖は、農家の意識に刷り込まれ、なかなか消し去ること

ができません。もし、本当に病気が怖いのならば、できるだけ多くの根を張るように育てなくてはなりません。根がたくさん張ると、土壌中の微生物も数多く寄って来ます。この微生物たちが植物内部のエンドファイトといわれる微生物たちと協力して、植物の健康を守ってくれるからです。

 ですので、思い切って肥料を止め、農薬を止めて、できるだけ多くの根が張るように工夫することが大切です。肥料を与えすぎると、植物は根を張りません。近くにミネラル等があれば、それ以上に根を張る必要がないからです。何事もそうですが、刷り込みというのが一番怖いものです。私たちが今やらなければいけないのは、作物の声を聞くことではないでしょうか。作物は本当に肥料を欲しがっているのか、本当に農薬を必要としているのかという声を聞いてみることだと思います。作物を見ようとしなければ、私たちの仕事は何も始まらないのですから。

第 5 章

本物の野菜の選び方

「野菜を見る目」を養おう

今まで、無肥料栽培について色々と書いてきましたが、こうした無肥料栽培の野菜は、化学肥料や化学農薬を使用した野菜に比べて、安心できる野菜であることは間違いありません。ただ、無肥料、無農薬の野菜というのは、栽培に関してはやはりなかなか難しい面もあり、あまり流通していないものです。

無肥料、無農薬栽培をしている農家の方との付き合いがあれば手に入れることもできますし、その農家と会えば、信頼できる人物であるかどうかということもわかりますので、安心して食べることができるでしょう。しかし、すべての人がそうした農家から野菜を簡単に買えるわけでもなく、流通量も少なく、さらにはすべての農家に会えるということでもありません。

ですので、安心できる野菜を手に入れる方法を考えておく必要がありますが、ひと

つには、自分で作ってみるという選択肢があります。次章に詳しく書きますが、是非ともやってほしいと僕は思っています。でも毎日の野菜を全部栽培するとなるとさすがに無理かもしれません。農家である僕でもなかなかできないことです。

そうなると、安心できる野菜を見る目を持つことが重要になってきます。最終的には、本当に自然食品店があろうが、無肥料栽培で野菜を作っている人がいようが、最終的には、本当にその野菜が安心できるものなのかを、自分の目で確かめる必要があります。もし、よい野菜を選ぶ判断ができる知識を持てば、今度は国内に流通しているすべての野菜のなかから、安心できる「本当の野菜」を見つけ出すこともできるかもしれません。生産者に会わなくても、自然食品店の店員さんに確認しなくても、よい野菜を選び出すことができるようになればしめたものです。

この章では、そうした本当の野菜を選ぶ、ちょっとした知恵を習得してもらえるような話を書いていきます。

本物の野菜の「見分け方」

まずは、本当の野菜の見分け方について書いていきます。ただし、これも100%の確率で見極められるということではありません。少なくとも、これから書くような野菜は、本物の野菜である可能性が高くなるということです。これは、僕が畑で野菜を収穫しながら発見した見極め方でもあります。

● 大根

大根というのは根菜ですから、根っこを食べるものです。大根そのものは主根(直根)ということになります。主根ですから、当然、側根もあります。それが大根の横から生えている小さな根です。

大根を栽培し、数日して畑に行くと、大根の様子が違っていることに気づきます。

葉の位置が微妙に違うのです。大きく違っているわけではありませんが、大根の葉が少しだけ右にずれているのです。

これは恐らく、大根の葉が太陽光を浴びるために、少しねじれながら成長しているということだと思います。ですので、大根を引き抜いてみると、大根の横から出ている側根が微妙にねじれているのがわかります。つまり大根の首から出はじめている側根が、下に行くにつれて少しずれていくのです。

大根は双葉が出ると、双葉が出た方向と同じ方向に側根を出します。つまり2か所に出るということです。これは大根の茎の維管束（水や栄養を運ぶ管）が2本なので、2か所に出るという法則になっているのですが、本来なら真っ直ぐ伸びるはずの側根が、大根のひねり回転によって、少しずつずれていきます。このずれはどんな大根でも少しは起きるわけですが、このねじれ方がいびつな野菜に出会うことがあります。

恐らくそれは、途中で強い肥料を与えた結果ではないかと想像できます。

つまり無肥料の大根であれば、大根の横に出る2列の側根はまっすぐか、ねじれているにしても、綺麗に斜めに降りていかなければいけないということになるわけです。

もうひとつの見分け方ですが、大根を薄くスライスしてみることです。大根は中心から外側に向けて放射線状に繊維が走っています。それと同時に、中心から渦を巻くように外側へと広がっていきます。その放射線状の繊維や渦を見ると、大根の成長スピードがわかります。このスピードが早すぎると、大根は水っぽい、味の薄い大根になります。

野菜には本来の成長スピードというものがあります。決して早くはありません。しかし、種を植えてから収穫までの期間が短ければ短いほど、効率は当然よくなります。そのために、大根は品種改良もされてきましたし、大根に適した施肥技術というものが生み出されてきました。しかし、それらは決して自然なものとは言い切れません。大地にしっかりと根付き、本来のスピードでゆっくり育つからこそ、土壌中のミネラルをしっかり吸収し、濃く、味のよい野菜が育っていくものです。急がば回れとは、まさに野菜栽培のためにあるような言葉なのです。

ちなみに、大根の葉っぱを見るだけでも土の状態がわかることもあります。大根の葉は大根の中心から外向きに出ますが、その葉の茎の両脇に、均等に葉を出していき

ます。ですので、葉を広げてみると、左右に綺麗に広がるものです。しかし、不自然に育った大根の場合は、右の葉と左の葉の出方がずれていってしまうことがあります。これもひとつのサインでもあります。

● 人参

　人参も大根と同じく根菜です。人参そのものは主根になります。そして人参にも同じように側根が生えています。人参は維管束が4つあるので、4列側根が出ています。実は人参もわずかに土のなかでねじれて育ちます。そのため、大根と同じように、側根が真っ直ぐではなく、下に行くに連れて、少し横にずれています。この側根のずれ方を見れば、同じく無肥料かそうではないかということが推測できます。

　一般的には、追肥という行為をするため、この側根は途中でクイッと曲がる傾向にありますので、本当の野菜を見つけるためには、その側根の生え方を注意深く見ることがポイントです。

　ちなみに、人参というのは小さな細い葉をたくさん広げます。大根等とは違って、

太くもなくフワフワした感じの葉です。この葉で光合成をしながら成長していき、やがて人参の中心から、太めの茎が出てきて、その先に花を咲かせます。とはいっても、大根等のように決して大きなものではありません。背丈は1メートルほどにはなりますが、同じ根菜の牛蒡等と比べても小さなものです。

この小さな茎や花を咲かせるために必要な根っこというのはそれほど大きなものではありません。人参以外の植物を見るとわかりますが、本来、その程度の花を咲かせる植物の根っこは小さいものです。しかし、人参だけはバランスが悪く、実に太い根っこが出来上がります。これもよく考えると不自然です。人はこの根菜を大きく食べるために太らせたと考えるべきだと僕は思います。

ですので、人参を無肥料で育てると、実は小さな花を咲かせる程度には十分なほどの小さめの人参が出来上がります。つまり大きすぎる人参は不自然なのです（P1口絵カラー参照）。もちろん、無肥料であっても、大きな人参を作るために、土壌中に有機物を漉(す)き込み、微生物をできる限り増やして立派な人参を作る農家もいますが、普通に育てた場合、人参はある程度の大きさまで育ったら、止まってしまうものです。

この大きさというのもひとつの目安になります。

そして、大根と同じように輪切りにしてみるのも判断材料となります。人参も主根ですから、主根の中心から茎を出して花を付けます。つまり人参の中心というのは、生命力が溢れているものです。

その生命力が、輪切りにした時にはっきりと表れます。人参の芯の部分がくっきりとし、外側の形に綺麗に沿っています。つまり美しい同心円でなければならないということです。

この中心の芯の部分がボケたり、同心円にならなかったりするのは、やはり成長スピードを急がせたり、何かしら人参にとっての障害を与えたということになります。たとえば農薬等です。野菜も農薬をかけられれば、生命の危機を感じます。植物とて、農薬は毒物なのです。その毒物がかかったことを、植物の内生菌であるエンドファイトが知り、植物の成長を早めたり、遅めたりするのです。だから、綺麗な同心円にはならなくなってしまいます。

トマト

トマトというのは、赤くなりはじめてから完熟までの時間が早い野菜です。そのため、通常の野菜の場合は、トマトの下の部分が赤くなりはじめたら収穫してしまいます。つまり実が茎に付いている時点では完熟しておらず、未完熟で出荷されます。流通を経由している間にそのトマトはだんだん赤くなり、小売店に並んだ時に赤く熟すことになります。

植物は、種が出来上がると、赤く熟します。それまでは熟しません。なぜなら、種が出来上がっていないうちから、動物に食べられてほしくないからです。種ができ、発芽できるまで熟したら、実を熟させ、動物に食べさせます。それを食べた動物は、種を吐き出したり、糞として出したりして、種蒔きが行われます。赤く熟すということは、光合成等で作り出した糖分を実に集めるということです。茎から切り離された実には、糖が運ばれることはありません。なので、流通過程で赤くなったトマトはあまり甘味を持っていないのです。

無肥料栽培でのトマトは、通常の流通は通りませんので、本幹にくっついた状態で熟してから出荷されます。ですので、とても自然な甘味を持つわけですが、収穫される前に熟したかどうかというのは、トマトの蔕を見るとわかります。収穫されないで熟した場合、蔕は上の方へ、天に向かってギュッと反り返ります。この蔕の形を見るだけでも、そのトマトの味というのがわかってしまうのです。

また、トマトは虫媒花といって、虫によって受粉し、着果していきます。ですので、受粉することが条件なわけですが、ミツバチの数が激減しているのが現状です。そのためなかなかトマトが受粉しません。受粉しなければ実を付けないので、この着果を確実にするために、農家によっては植物ホルモン剤を散布します。

トマトは受粉をするとオーキシンという植物ホルモンを出します。これが合図になって実を生らせはじめますが、このオーキシンを化学的に合成した薬品が販売されています。この合成オーキシンをナス科の花に散布するだけで、着果が確実になるわけです。しかし、この合成オーキシンももちろん化学薬品ですから、自然なものではありません。

このオーキシンがかかっているかどうかというのは、トマトのなかにどのくらいの種があるかどうかでわかります。種が非常に少なければ、こうした化学薬剤が使われている可能性が高く、特に、季節はずれのハウス栽培のトマトでは、それが顕著に表れることになります（P2口絵カラー参照）。

もうひとつだけ判断基準を書いておくと、前述した大根の葉のように、植物というのはある程度規則性を持って成長します。たとえばミニトマトが枝に付いている時は、実は左右交互に綺麗に付くものです。右のミニトマトが出て、次に左のミニトマトが出て、最後はセンターに小さく出るという形になるのですが、この左右のバランスも狂ってくることがあります。ミニトマトが枝付きで売っていることは少ないのですが、これもひとつの目安にはなります。

● 小松菜（葉野菜）

小松菜のような葉野菜の場合の見分け方は、案外簡単です。大根の時もミニトマトの時も書きましたが、植物というのは規則正しく成長することが多いものです。たと

えば、葉野菜でいえば、葉脈の形です。葉脈は中心から1本真っ直ぐに伸び、そして左右に均等に伸びていくのが自然界の姿です。

葉脈というのは維管束のことです。つまり栄養を運ぶ血管のようなものです。植物の葉自体はとてもシンメトリーな形に作られます。シンメトリーなのは効率化を考えての変化です。地球は絶えず回っていますから、栄養を届けるにも遠心力や重力の影響を受けますので、できるだけ効率よく運ぶ必要があります。この効率性を考えるとシンメトリーに成長する方が無駄がなくなります。

ですので、葉脈も左右対称に綺麗に伸びるものです。それは羽状脈であっても、網状脈であっても、掌状脈(しょうじょうみゃく)であっても同じです。中心から左右に綺麗に伸びていかなくてはなりません。これも不自然な成長の仕方をするとどんどん狂ってきます。特に農薬をかけすぎた葉野菜はこの葉脈が狂ってくるのです(P2口絵カラー参照)。

玉ねぎ

玉ねぎのような作物というのは、実はもともと不自然な野菜です。玉ねぎは茎が肥大したものですが、本来ならば、種を付けて、種で増えるべき野菜です。ニンニクもそうです。しかし現実には、この玉ねぎの種を取るということはほとんど行われません。玉ねぎはまだそれでもネギ坊主といわれる花を付けて、種取りをしますが、ニンニク等に至っては、せっかく付けた種用の芽を切り取ってしまいます。

だから、ニンニクは茎の部分を太らせて、次の命に繋げようとするわけです。

ニンニクはその太った部分を割って、土に埋めると、もう一度ニンニクができます。玉ねぎも同じく、玉ねぎ自体から芽が出てくるので、それを埋めるともう一度玉ねぎを作ろうとします。これがユリ科の命のリレーになってしまったわけです。

無肥料で育てた玉ねぎは、根を必死に伸ばし、そして芽を必死に伸ばそうとします。そのため、玉ねぎの形が細長くなっていきます。これが無肥料の玉ねぎの力であり、形であり、見極め方でもあります（P1、3口絵カラー参照）。

これを、肥料を使って育てて綺麗な丸状の玉ねぎにしようとすると、やはり土に力を付けさせるために、有機物を施し、微生物をどんどん増やすような土作りが必要になります。立派な肥えた土を作り、無肥料でも実に立派な玉ねぎを作る農家もいますので一概には言えないのですが、無肥料栽培のユリ科の作物は、小さくて細長くなるものだと思ってください。

● 芋類

芋類の野菜が本当の野菜か見極めるのはとても難しいです。ですが、芋類は土のなかで成長しますから、ひとつの目安として、肌に虫が這った跡があるかどうかということを確認します（P3口絵カラー参照）。もちろん食べられてしまったのでは意味がありませんが、土のなかには生命体がたくさん棲んでいます。特に土壌動物がたくさんいるからこそ、無肥料でも野菜が作られます。

ですので、そうした虫たちの存在を感じさせない芋類というのは、僕は不自然だと思っています。多少の汚れや虫の這った跡は無農薬の証拠ですので、艶々で綺麗すぎ

芋よりも、よほど安心して食べることができます。ただ、もう一度言いますが、虫に食べられてしまっていたのではダメです。それはプロの農家としては失格です。無肥料栽培を行う者に課された使命です。虫の存在を感じさせながらも、虫に食われない野菜を作るというのは、無肥料栽培を行う者に課された使命です。

● キャベツ

　キャベツというのは外側の葉を青虫に食べさせることで成長を促す植物です。そのため、無農薬で栽培すると、外側の葉は必ず虫食いになります。もちろん、寒冷紗（かんれいしゃ）という網のような布で覆えば虫食いはなくなりますが、それでも自然の摂理では、外側の葉は土壌中の動物によって虫食いが起きます。外側の青々とした葉までがまったく虫食いがないキャベツというのは、何らかの農薬を使用している可能性を捨てきれません。虫の力を借りていないということは、肥料が使われている可能性も高くなります。

　しかし、これだけでは判断できません。本物の野菜を作る農家のなかでも、できる

だけ虫食いをなくそうと日夜工夫されている方も多いからです。ですので、他の見極め方も知っておく必要があります。

ひとつは大きさです。消費者の要望によって、キャベツは大きく柔らかく作るようになりました。それには品種改良という工夫が施されています。本来、青虫は外側の葉は食べますが、内側の葉はあまり食べません。それはキャベツ自体が、内側の成長点を守るために、葉を内側に巻きながら硬く巻き、かつ青虫が這い回れないように直立に立てて、ロウ成分を出すからです。そのため、本物のキャベツというのは、硬く巻いていくものです。本物のキャベツは、それがたとえ春キャベツであっても、硬く巻いています。硬く巻きますから、隙間もなく、大きさも小さくなります。さらにロウ成分によってよく水を弾きます。不自然に育ったキャベツは、このロウ成分が減り、水弾きが悪くなります。これはキャベツ自体の内生菌が弱いからだと考えられます。

キュウリ

キュウリは水分量が多く、とてもみずみずしい野菜です。夏場の野菜というのは、水分量を多く保有し、乾燥に対する備えをするものだからです。その水分ですが、無肥料栽培と化学肥料栽培とでは摂取の仕方が若干異なります。

化学肥料というのは、水に溶けて、根っこからイオン交換や浸透圧で入っていきます。その時に、一緒に水分もなかに入っていきます。その水分量は無肥料栽培よりも多いため、キュウリの細胞間の自由水が多くなりも薄くなりますが、食べた感じはみずみずしい感じを保持できます。しかし、無肥料栽培の場合と若干違います。無肥料栽培の場合、土壌中の栄養素は菌根菌という微生物の媒介によって吸収されます。そのため、自由水は化学肥料を使用するよりも少なくなります。

といってもみずみずしくないということではありません。自由水の量の違いを知るためには、たとえばキュウリを手でパキッと割ってみるとわかります。割ったキュウ

リをもう一度合わせた時、ぴったりとくっつき、離れにくくなれば、細胞がしっかりしていて、それでいて自由水が適切にある状態です。もし細胞がしっかりしておらず、自由水が多すぎると、一見くっついたようで、すぐにポロッと落ちてしまうものです。

それ以外にもいくつか見極め方はあります。よく言われるのはキュウリの表面のイボイボです。無肥料であれば、触ると針のような状態になっています。もちろんこれは品種によるものでもあるのですが、無肥料栽培の方は、交配種よりも固定種を好んで栽培しますので、こうした特徴が残っています。あとはブルームといわれる、キュウリ表面の白い粉があるかないかです。これはケイ酸という成分であり、キュウリを形成するには必要なものです。この粉により、キュウリは病気や虫から身体を守っています。農薬を使用した場合は、ブルームはもちろん減っていきますし、接ぎ木等の特殊な方法で苗を作ったり、交配種等の品種改良によってもブルームは消えていきます。

ただし、無肥料であっても、ブルームをふき取っている場合もあるので、必ずしも目安になるわけではありませんが、ひとつの指針として覚えていても損はないでしょ

う。

ちなみに、栽培中であれば、キュウリの葉の様子で判別できることもあります。無肥料のキュウリは大概、葉が小さくなります。そして日中と夜の変化が植物が元気かどうり、夜は成長のために小さく縮んでいます。この日中と夜の変化が植物が元気かどうかの指針にもなります。

● レタス

本物のレタスというのは色が薄いものです。この色の濃さというのは多くは硝酸態窒素によるものです。硝酸態窒素が多い葉野菜は色が濃くなりますが、色が濃いということは、つまりは糖が少なく、苦味が強いことに繋がります。もちろん、レタス自体はもともと苦い野菜ですので、判断が難しいかもしれませんが、肥料を与えすぎたレタスや、収穫時期を逃したレタスも苦くなります。

ちなみに、レタスというのは虫食いの少ない野菜ですので、虫食いがあるかないかでは判断できませんし、そもそも虫食いがあれば安心ということではありません。

ピーマン

ピーマンもレタスと同じく、苦い野菜の代表格で、子どもが嫌いな野菜のひとつです。なぜピーマンが苦いかというと、これも硝酸態窒素が多すぎるからです。ピーマンも色が濃い方がよく売れます。そのため、できるだけ窒素肥料を与えて、色を濃くする場合があります（P3口絵カラー参照）。そうすると苦味というかエグ味が強くなる傾向にあります。

本来ピーマンというのは、青い時期というのは、動物に食べられないように苦味を出すものですが、その苦味というのは、人が嫌がるほど強いものではありません。しかし、直感的に苦いものが毒であると感じる子どもは、窒素が多すぎて苦味が強くなった野菜は吐き出してしまいます。つまり、子どもが食べないような苦すぎるピーマンは不自然であると思っています。

余談ですが、ピーマンはなかの種が成長し、発芽できるくらいになると、種の部分がとても食べられないぐらい辛くなってきます。その反面、実は赤くなり、甘味を持

ちはじめます。動物たちに食べてもらい、かつ種を吐き出してもらうためですね。実によくできた仕組みです。

🟢 茄子

自然界の茄子の旬というのは、8月〜10月です。9月ごろが一番美味しくなります。茄子は7月くらいから出荷されますが、旬を考えると、7月に出荷される茄子はあまり美味しくないのではないかと思います。もちろんビニールハウス等で栽培すれば、早くから出荷されますので、美味しい茄子もたくさんありますが、本物の茄子は、やはり8月〜10月くらいのものだと思います。

茄子が新鮮であるかどうかは、蔕の部分の棘(とげ)で判断します。無肥料栽培で育てたナスは、この蔕の棘がかなり鋭く出ます。それは、農薬等がかからないために、虫や動物から身を守る術として棘を鋭くするのだと思いますが、実際、手に刺さるほどに鋭い棘(すげ)ですので、注意が必要なくらいです。

156

本物の野菜は腐らず「枯れる」

使い忘れた野菜は、キッチンで腐敗していくというイメージが一般的です。しかしよく考えてみると、野菜が腐っていくということはとても不自然です。理由は簡単です。自然界の植物というのは、命のリレーを行うことだけを目的として生育していくからです。芽を出した植物には必ず寿命というものがあります。なぜ植物に寿命があるかというと、「進化」という過程を経る必要があるからです。

地球環境というのは、どんどん変化していきます。その単位は数千年かもしれませんが、必ず地殻の変動、気候変動等を繰り返しながら、環境を変えていこうとします。なぜなら、地球も生きているからです。そのなかで生物が生きのびていこうとします。そのためには、変動する環境に適応していかなくてはなりません。それが進化というものです。

この進化を遂げるためには、今ある命は一旦閉じなくてはなりません。それが寿命というものです。寿命が来れば生物は子孫を残そうとします。植物で言うのならば、「種」です。寿命の最後には必ず種を付けて、その種を土に落としてから朽ちていきます。その時は、自らが朽ちて、次の生命のための栄養分となり、そして新しい命が息吹きます。その時は、前の生命体よりも少し進化しているかもしれません。こうして生物は環境に適応していきます。

つまり、種を残すということが最大の目的なのです。種を残すことで、次の世代に進化という宿題を与えているわけです。だからこそ、植物は腐敗しません。なぜなら、腐敗してしまったら、種を残せないからです。

野菜だって同じです。野菜が種を付ける前に腐敗してしまえば、子孫を残せません。種を内包した果菜類が腐敗していけば、なかの種も腐敗していきます。トマトやナスやかぼちゃだって、腐敗してしまえば、なかの種だって、生命を維持できるかどうかわからないのです。腐敗しても種は生き残るかもしれませんが、現実には、それは大変難しいことです。それよりも、植物は腐敗することを避けるはずです。

野菜であっても、自分の役割を終え、次の世代に命をリレーするのであれば、自らが持っている栄養素である窒素やミネラルを水分とともに排出し、枯れていくはずです。枯れてしまえば、植物は腐敗することはありません。野菜ももちろん同じです。腐敗せず、枯れていくのが自然界の掟なのです。

しかし、なぜか野菜だけはキッチンで腐敗していく姿をよく見ます。これは大変不自然なことです。空気中にある真菌が野菜に付着し、黴が生え、腐敗臭を発しながら朽ちていくのは、実は不自然なのです。腐敗する原因はいったい何なのか。僕もこのことを色々と考えてきました。これに関しては、これぞ正解という答えはなかなか存在しません。でも、そのなかでもいくつか推測できることはあります。

ひとつは水分量でしょう。水分量が多すぎると野菜は腐敗してしまいます。生ゴミが腐敗するのも水が原因です。水や湿気が真菌を増殖させるからです。ではなぜ水分量が多いのか。それはおそらく、化学肥料を吸収する時に、水分を一緒に吸収していくからではないかと想像しています。本来ならば、菌根菌が土壌中の必須元素を植物へと橋渡しするのですが、水に溶けた化学肥料は、水とともに植物のなかに侵入し、

自由水を増やしてしまうのです。簡単に言えば水膨れです。それが腐敗への引き金になります。

他にも、微生物バランスの狂いがあるのではないかと想像しています。特に未発酵の家畜排せつ物を使用した肥料の場合、そのなかに棲む微生物は、決して自然界の森や林のなかの微生物のバランスとは同じではありません。未発酵有機物や、化学薬品等を分解しようと、自然界ではあまり増えることのない微生物が増えている可能性があります。そうしたバランスの崩れた微生物群によって、想定外の腐敗へと進んできます。本来なら動物の排せつ物を朽ちらせ、分解する強い菌が、植物という緩やかな分解を好む有機物に取り付いて、通常の分解とは違った、腐敗という方向へと進んでいくのであろうと思います。

実際に、無肥料、無農薬で栽培された野菜をキッチンの片隅に置いておくと、腐敗せずにカラカラに乾いていくことが多くあります。それは必ずしも無肥料の野菜だけではありません。普通に栽培された野菜であっても、同じように枯れていく野菜もたくさんあるのですが、腐敗という方向に進む野菜の多くは、大概、家畜排せつ物の有

機肥料や化学肥料を使用している野菜だったりします。

つまり、無肥料の野菜を見極めるためには、使用しないで放置した野菜が、枯れていくのか腐敗していくのかを確認してみればいいということです。100％の確率でそうなるわけではありませんが、少なくとも、枯れていく野菜が圧倒的に多くなります。

枯れていく野菜。これは本当の野菜を見極める、もうひとつの方法です。

本物の野菜を見分ける「もうひとつの方法」

ここまで野菜の見分け方の指針を書いてきましたが、さらにもうひとつ確実な方法があります。それは、自分で野菜を作ってみるという方法です。できれば、化学肥料や化学農薬、家畜排せつ物の肥料を使わずに、無農薬、無肥料で野菜を作ってみることをおすすめします。すべての野菜を作ってみる必要はありません。2種類でも3

種類でも構いませんので、安心できる野菜を作り、その野菜の一生や姿を観察して、スーパーの野菜とどこが違っているのか、本当の野菜はどのような姿、形になるのかということを、しっかりと見極める力を付けるのが確実でしょう。

たとえば、野菜の本当の大きさというものを理解することができます。これまでお話ししたように、今の野菜は、ともすれば不自然に大きくしてしまっているものがあります。大きいからダメだということでもありませんが、大きい野菜の場合は、細胞自体が膨張している場合があり、味が薄まってしまうから、とても薄い味になります。本当の野菜であれば、小さくてもその分、しっかりとした濃い味になるものです。

また、野菜の旬というものが明確にわかります。6月にトマトが出回っているのを見ると、やはり、その時期にトマトを収穫しようと思うと、ビニールハウス等の室内で温度を高くして生育させないと難しいということが理解できます。すると今度は、室内やビニールハウスのなかでどうやって受粉させるのかな、という疑問が湧きます。室内やビニールハウスにはミツバチがあまり飛んでこないからです。すると受粉のために何か特別なことをしているのではないかと想像することになります。

本来、トマトは8月にならないと収穫できないし、早く出回りすぎるトマト、種の少ないトマトは、何か特別な方法を使用しているのではないだろうか、不自然な品種改良をしているのではないだろうか？という疑問に行き当たり、そういうトマトは選ばなくなります。たったこれだけでも、安心できるトマトとはどういうものかということが理解できるようになるということです。

自分で栽培することのハードルが高ければ、仲間と一緒に栽培するのもひとつです。自分でできる野菜は10種類でも、何人も集まれば、その数は倍々に増えていきます。仲間を募って、一緒に畑を借りて、色んな野菜に挑戦してみるのもいいと思います。そして仲間同士で野菜を交換していく。そうすれば、かなりの部分が自給できるようになるでしょう。

でも、やっぱり購入したいということもあります。僕のように野菜を仕事で作っていても、実は全然足りないのが実情であり、僕も色んなところで、お金を出して野菜買っています。

では、どんなところで買えるのかということも考えておく必要があります。もちろ

ん自然栽培の野菜を扱う自然食品店はあります。東京や横浜には数少ないですが、存在します。そうしたところに出向いて買うのもひとつの方法ではあります。でも地方に住んでいるとなると、それも難しいという話になります。

やはり現代においては、インターネットを利用するというのがてっとり早いのかもしれません。インターネットで検索すると無肥料の野菜を宅配で買えるところはたくさんあります。八百屋やスーパーで買うよりもどうしても高くはなりますし、送料もかかりますが、これはいたし方ありません。多少高くても、安心できる野菜が手に入るのですから、無駄のないように食べればいいだけですし、自然とそういう癖がついてきます。

なお、無肥料の野菜は味が濃いため、少量でも満足するというメリットがあります。ですので、高いと思っても、結果的な出費は、スーパーで買うのとさほど変わらないことも結構あるものです。

とはいえ、手に入れるために僕が一番おすすめしたいのが、無肥料栽培を行っている農家をできるだけ近くで見つけ、その方に直接会って、交流を始めることです。

作っている人を知ると、その人が作る野菜はどんなものでも安心して食べることができるようになります。それこそが一番の安全な野菜だと僕は思います。

無肥料栽培をしている農家は経済的に厳しい方もいます。そういう人たちを支えるのも食べる側の責任でもあるし、その人たちを支えないと、本当に安心して食べられる野菜というものがなくなってしまいます。

農家を知り、年間契約で買うことを約束し、できれば仲間と一緒にまとめて注文できるようにしておくのがいいでしょう。送料も安くなりますし、発送する方も作業がとても楽になります。そして年間5万円でも10万円でもいいので、投資として支払っておくことです。そういう関係であれば、自然災害等で収穫できなかった場合は、野菜の受け取りを諦め、逆に豊作の時はたくさんの野菜を送ってもらえるような約束をしておけばいいでしょう。実はこういう形は欧米ではすでに行われています。それをCSA（Community Supported Agriculture）と呼んでいます。この仕組みを消費者側で仲間を集めて構築し、複数の農家と契約するのです。

時々はお手伝いに行き、あるいは収穫しに行って、車で持って帰るということもあ

りです。交通費はかかりますが、送料はかかりません。ちょっとした旅行や農業体験としても楽しめるわけです。そうした関係が作れると、農家の横の繋がりで、知り合いの農家もどんどん増えてきて、いつでも無肥料、無農薬の野菜を手に入れることができるようになります。

ぜひ、この仕組みを、この本を読んでいる方たちで実現していってください。

第 6 章

本物の野菜はカンタンに作れる

最も信頼できて美味しい野菜

日本の食料自給率をご存じでしょうか。農水省発表では、カロリーベースで39％、生産高ベースで69％といわれています。この数字でも日本は自給率が低いと大騒ぎするわけですが、現実はもっと低いと僕は思います。なぜなら、日本の農業は、農薬と化学肥料に頼っているからです。

農薬の原料は石油が多いでしょう。日本の石油の産出量は、全消費量の0・4％程度。つまり日本は農薬のほとんどを輸入に頼っているのが現実です。もちろん化学肥料も同じです。カリ鉱石は全量輸入ですし、リン鉱石もほとんど輸入です。窒素を作るためのアンモニアやエネルギーも輸入ですから、農薬や化学肥料は自給できていません。では有機肥料はというと、有機肥料を作るための家畜の餌は83％が輸入穀物です。これでは日本の農業はほとんどが輸入に頼った資材を使用しており、自給率はほ

ぼゼロという計算になってしまいます。

では、種はどうかといえば、日本国内では採種農家はほとんどいませんので、これも輸入に頼ることになり、結局は純粋に国内生産できている農産物は限りなくゼロというマジックがここに生まれてしまいます。もちろん、日本企業が関わるわけですから、単純にゼロということではありませんが、このまま農薬や肥料に頼る農業を行っていると、万が一の有事の際、日本に農薬や肥料が入ってこなくなれば、日本は食料を作れなくなるということになるわけです。これこそ世界経済の最も悪しきところです。

かといって、僕らのような無肥料栽培農家を増やすといっても限度がありますし、そもそも無肥料で現在の日本人の人口を賄(まかな)うことは難しいでしょう。だからこそ、僕は家庭で野菜を作ってみるということをおすすめしたいのです。これは食料安保という意味ももちろんありますが、それよりも、野菜を自分で作ってみることで、野菜の一生を知ることに繋がります。野菜の一生を知ると、野菜等の食べものを粗末にすることはもちろんできなくなりますし、何よりも、自分が作った野菜はとても美味しく感じるからです。

味というのは味覚だけで感じるものではありません。その他の五感もありますが、誰が作ったのかとか、安心できるかどうかということ、それと芽が出てからの一生を見ているかによって全然違ってきます。ピーマン嫌いのお子さんが、自分で育てたピーマンなら食べられるように、味というのは舌以外で味わうことの方が圧倒的に多いのです。

最近は食料も安心できなくなってきました。有機栽培といっても、どんな肥料を使っているかはわかりません。無農薬と信じていた有機栽培農産物にも農薬が使われる時代ですし、そもそも栽培者のことを知らないわけですから、本当に安全な工程で栽培しているか等わからないのが当たり前です。でも、自分自身ならば信頼できます。自分が行った行為以外は存在しないわけですから、一番信頼できる栽培者です。

子どものアトピー性皮膚炎が増えたり、食のアレルギーが増えている現代において、家族の野菜は自分で作ってみるという選択肢は、とても有意義なことです。何もすべての野菜を作ってみなくてもいいのです。信頼できる仲間と一緒に色んな野菜を

家族も然りです。

ベランダでだって野菜は作れる

無肥料でのベランダ菜園は、簡単とまでは言いませんが、誰でもできることです。今まで書いてきた色んなことを総合的に理解できれば、必ず成功するはずです。ここ

作り、交換し合ってもいいですし、共同で畑を借りてもいいわけです。家族が食べる野菜の一部でもいいから、自分たちの手で栽培した野菜を食べてほしいのです。そうすると、野菜を見る目が培われるだけでなく、野菜を見極める力も付いてきます。その力が付けば、スーパーに行っても、いい野菜を見つけることができるはずですから。

そして、子どもたちと一緒に種取りをしてほしいと思います。ノアの方舟は僕は種だと思っています。いつか自由貿易等によって海外の安心できない食べものが大波のように入ってきたとしても、自分が農薬も肥料も使用せずに、庭の土だけで野菜を作れる技術を獲得し、そして種さえ持っていれば、いつでも野菜を作れるのです。

でベランダのプランターで無肥料栽培を行う時のコツを書いてみたいと思います。一般に広まっている栽培マニュアルをそのまま踏襲してもうまくいきません。無肥料ならではの方法論が必要です。

まず、第一に、ホームセンターで売っている肥料入りの土の購入を止めなくてはいけません。これらの土には無肥料栽培に必要な微生物の生息量が少ないと思われます。ホームセンターの土には、病原菌を殺すために消毒を施したものがあります。消毒ですから微生物も減ってしまいます。多くは熱によるもので、農薬ではありませんが、微生物が減っているのはいただけません。

また、土のなかに雑草の種があってもいけませんので、それらも殺してしまいます。そのためそのままの土では育たないので、肥料分を入れて、菜園に使えるように作り上げています。

つまり最初から無肥料でなくなっているので、この土で栽培しても、1年目は育ちますが、2年目からは何も育たない土になってしまうのです。肥料分がない土とは、簡単に言え用意したいのは人工的な肥料分のない土です。

ば、耕作が放棄された畑の土です。放棄されていますので、肥料分はとっくに消えていることが多いものです。

ただ、プランターにこの土を使って栽培しても、すぐにはうまくいきません。なぜなら、土が詰まっていて空気や光が入ってこないからです。微生物を増やすためには、空気や光も必要です。普通は多少硬い土でも耕すことで空気と光は入ってきますが、プランターでは耕すことができません。つまり不耕起になります。

不耕起栽培でうまくいくためには、腐植といわれる、有機物が微生物によって分解されている状態のものが土のなかに存在しなければなりませんが、残念ながら、なかなか十分には存在しないものです。そこで、いくばくかの工夫をします。

まず、空気と光が入りやすいように、バーミキュライトやパーライトのような軽石を少し混ぜます。さらに、保水性をよくするとともに、排水性をよくするために、赤玉土や鹿沼土のような軽くて粒の大きい土を混ぜ込みます。割合は1:1:6といった感じです。これで、少し軽くて光と水と空気が入り込む土ができます。これらには肥料分は含まれていませんので、無肥料の土の状態になっています。この状態の

土は、農業界でいうところの団粒化した土ととてもよく似た状態になります。手で握っても、水分を含んでいなければポロリと崩れます。なお、バーミキュライトやパーライト、赤玉土や鹿沼土は、ホームセンターやインターネット上でもたくさん売っていますので、簡単に手に入ります。

もちろん正確には団粒化とは違います。団粒化とは、マイナスに帯電した砂粒にプラスに帯電したミネラル等の元素がくっつき、それらが反発し合って固まらない、ポロポロした土のことを言います。ですので、あくまでも形状が似ているということであり、物理性を高めた無肥料の土の状態ということです。

次に、これらの土をプランターに入れますが、ここでもうひとつ大事なことがあります。自然界の土を模倣(もほう)することです。プランターに土を入れる時、水はけをよくするために底に石を敷き詰める人がいますが、これは不自然極まりないことです。自然の土を掘ってみてください。どこにも砂利等敷かれてはいません。この行為は恐らく底の浅い鉢で花を栽培した時の流れだと思うのですが、野菜は花とは少し違います。一番底を水はけのよい状態にしてしまうと、土の水持ちが悪くなって、毎日水をあげ

図中ラベル:
- パーライト・バーミキュライト・鹿沼土・赤玉土・畑の土を混ぜた土
- 保温材
- 腐葉土
- 水抜き
- 真砂土
- ブロック
- パーライト・バーミキュライト・鹿沼土・赤玉土・畑の土に、更に糖・油粕・燻炭を混ぜた土

ないと枯れてしまうプランターになってしまうのです。

そこで無肥料プランターでは、一番底に水持ちのいい土を入れます。これはその辺りにある土で十分です。庭に敷き詰めてある土や真砂土等です。要は水はけが悪ければ何でも大丈夫です。そうした土をプランターの底に5センチほど敷きこんでおきます。ホームセンターでも手に入ります。

次は栽培用の土を入れていきますが、自然界では既に、多くの雑草の根っこが張り巡らされています。それらはやがて微生物たちに分解されて、

植物の栄養分になっていくものです。しかしここで用意した土にはそうした有機物が入っていません。何度も書いていますが、土のなかに微生物を増やすためには、彼らの食べものが必要なのです。そこで、無肥料栽培では腐葉土を使用します。腐葉土とは枯葉が分解途中にあるものです。腐葉土は肥料ではありません。なぜならこれらを植物はすぐには使用することができないからです。この腐葉土が分解されてはじめて、植物が使えるわけです。

腐葉土はホームセンターで購入することもできますが、広葉樹の枯葉を集めてきて、水、糠を加えて、3週間ほど放置しておくだけでも出来上がります。もしくは、庭の片隅に枯葉を積み上げて放置しておくだけでもいいと思います。葉っぱがブヨブヨになっていれば大丈夫です。これを土に対して10％ほどの量で混ぜ込んでからプランターに入れます。腐葉土が雑草の根っこの代わりをするわけです。

この状態を作り上げた土も「銀の土」という名称で販売されていますので、面倒な方はそのまま購入しても構いませんが、本来ならばご自身で作られた方がいいと思います。

こうしてでき上がったプランターに種や苗を植えていきますが、大切なポイントは、隙間を空けないということです。人間はすぐに土の量から作れる野菜の量を邪推して、苗ひとつだけというような栽培を行いますが、それではうまくいきません。自然界を見てみればわかるように、土の上は植物だらけです。ですので、プランターとはいえ、同じように土を植物で満たしてあげた方が実はうまくいくのです。

183ページで紹介しているプランターのイラストでは、トマトを中心に植え、まわりに春菊、人参、そして小松菜の種を蒔いています。さらにはニンニク、もしくはネギ等を一緒に植えます。多様性を持つように設計しているのです。主役はトマトです。春菊はキク科で、人参はセリ科です。これらは虫よけの効果があります。小松菜はアブラナ科です。小松菜が小さく芽吹いてくれれば、これが下草になります。自然界を見渡すと、土を覆うように下草が生えています。それを小松菜にやらせているわけです。小松菜や春菊等は冬野菜なので成長は芳しくなくなりますが、彼らは脇役(わきやく)だと思ってください。野菜が病気にならないように一緒に植えネギ科やユリ科は消毒の意味があります。

ています。空いたスペースにはマメ科の作物等を植えてもいいでしょう。これがいわゆるコンパニオンプランツというものなのです。

最後に腐葉土をパラパラとかけて、土の表面を守ります。これは直射日光を避ける意味と、土の乾燥を防ぐ意味もあります。

さて、これで完成ですが、大事なことがあとふたつあります。

は自然界の土の状態とはまったく違うということです。それは、横や下からの熱の存在です。プランターの下がコンクリート等の場合、コンクリートの熱がプランターを温めてしまい、なかの水の温度を上昇させてしまいます。この温度が上がると、根が高温の水に浸され、根腐れが起きてしまうのです。ですので、必ずプランターの下に隙間ができるようにして、風を通します。必ずこれは必要です。

そして、プランターの横からの光を遮(さえぎ)ることも必要です。土は本来横から光が当たらないものです。そのため、横からの光で土の温度が上がってしまいます。これは冬場の場合も同じで、冬場の場合は、冷たい風でプランターの土の温度が下がりすぎてしまうのです。そのため、葦簾(よしず)等でガードしてあげる必要があるのです。

もうひとつ大事なこと、それが水やりです。これについては詳しく書いておきます。雨が降る前には、色んなサインが現れます。ツバメが低く飛ぶのは、ハエや蚊が低く飛ぶからです。月が暈を被り、星が大きく見えたり、ヒキガエルやカタツムリが現れ、アリが卵を運ぶ。そうした姿を見たあとは大概、雨が降ります。こうした現象が起きるのは、湿度が高まるからです。雨に弱いハエや蚊は、湿度により雨を感じて隠れることができるように低く飛び、月や星も湿度による光の屈折の変化が起き、ヒキガエルやカエルは肌を湿らせ、アリは卵を避難させているわけです。つまり、多くの動物は湿度で雨を感じて行動を起こすということです。人間も同じでしょう。もちろん天気予報を見て空も見上げますが、雨が降る前は湿度が高まるのを肌で感じているはずです。

さて、植物はどうかといえば、もちろん湿度を感じて雨が降ることを知っています。植物は葉の表面に、人間でいう皮脂に似た脂を持っています。そして皮膚に常在菌がいるように、葉の表面にも微生物がいます。植物は空気中の菌から身を守るためにそれらを活用しているのですが、雨が降れば流れ落ちてしまうために、事前に準備

するわけです。

植物と雨の関係は色々と面白いことがあり、たとえば葉が下に行けば横に広がるのは、光が当たるように工夫しているだけじゃなく、あのしなやかな作りで、雨も外へ外へと逃がしているのです。そうすることで、下の葉を守り、かつ根元に雨がかからないようにしています。植物が水を吸うのは、根の先からだけなので、根元ではなくまわりに水を送っているわけです。

しかし、人間は植物の心を知らずに、植物にとっては迷惑な水あげをしてしまいます。乾燥して暑い時に、植物が脂や微生物を守る準備をする間もなく水をかけてしまいますよね。しかも台風以上の土砂降り状態です。葉は完全に下を向き、水は根元を直撃します。それは植物にとっては一番してほしくないことです。雨は数日おきにしか降らないのに、毎日同じ時間にタップリと水をかけられ、その跳ね返りで、一番濡らしたくない葉の裏側が濡れ、土壌菌が葉に移り、湿度によってカビが生えてどんどん病気になっていく。植物を枯らしているのは人間の間違った水やりが原因である場合が多いのです。

畑だろうが庭であろうがプランターであろうが、植物の声を聞くことを忘れてはいけません。人間は言葉を持ってしまったために、言葉を使わない生き物との会話が下手になってしまいました。コミュニケーションは言葉だけとは限りません。言葉を話さなくても、表情がなくても、テレパシーを使わなくても、植物の声に耳を傾けることが、失敗をしない最大の解決策です。

水やりはできれば、土が乾いたら、土に直接与えてください。ジョーロで上からドバドバかけるのは止め、土が湿ることを目的に水やりをします。その水はできれば塩素のない水を使用してください。あとは、植物の声を聞きながら、余計なことはせずに見守ってあげるだけです。

● プランターの選択（P175のイラスト参照）

深さは30センチメートル以上。
1 土の温度をある程度一定に保てること（夏場は涼しく、冬場は保温）
2 プランターの下にブロックを置いて風を流す（地面やコンクリートの熱から守る）
3 水抜き穴は横穴に

● 基本の土（P175のイラスト参照）

土は畑の土に次のものを混ぜる。
1 土のなかに空気が入るように粒子の荒い軽石を混ぜる
 ※パーライト、バーミキュライト
2 保水性を高めるために粒子の粗い土を混ぜる
 ※赤玉土、鹿沼土
3 微生物の餌となる有機物を混ぜる

※腐葉土、ピートモス

● 栽培例 トマト用プランターの場合

次の5種類の作物をひとつのプランターで育てる(コンパニオンプランツ)。

1 トマト(茄子科)
2 小松菜(アブラナ科)
3 イタリアンパセリ(セリ科)
4 ネギ(ネギ科)
5 虎豆(マメ科)

- 根付きのネギをトマトの根元に植える

春菊

小松菜

トマトの苗

春菊

余分な葉を取り茎を土中に埋める

小松菜

人参

人参　虎豆　人参

第6章　本物の野菜はカンタンに作れる

花だけでなく野菜も庭で育ててみる

「食料安保」という意味で、自家菜園の大切さを僕は訴えています。もちろん有事が起きるかどうかはわかりません。何事もなく平和な日本であることが一番の願いです。しかし、万が一私たちの食料がスーパーに売っていなかったらと考えたことはあるでしょうか。実際、大きな地震の時や、大雪で交通が遮断された時は、スーパーには食べものがありませんでした。そんななかで食べものに困らなかった人は備蓄があった人たちでしょう。もちろん救援物資も届きますが、広範囲で有事が起きた場合は、いつ届くかわかりません。

そんな時、庭に野菜が育っていれば、少しは食料の足しにはなるはずです。近所で仲間とみんな一緒に栽培していれば、野菜を譲り合いながら生きていくことができます。大げさなことを言っていますが、本当に大げさなことで済むかどうかはわかりま

せん。ですので、少なくとも手の届くところで野菜を作っておくべきだと僕は思います。庭に観賞用に花を植えるのも大事ですが、空いているスペースがあるならば、ぜひ庭も畑にしてみませんか？　収穫する喜びをぜひ味わってほしいと思います。

では、どうするのか？　今までに庭で野菜を作ったことがあるけれど、どうもうまくいかなかったという方でもうまくいく方法があります。通常の庭の土は畑にするには向いていない土が多いものです。それは住宅を建てるための土と、野菜を作るための土ではまったく性質が違うからです。住宅を建てるためには、大概どこかの土を客土（きゃくど）するものです。軟らかいふわふわした土では機械が入れませんし、そもそも家が建ちません。ですので、土は固く締めているはずです。もしかすると砂利があったと思っても難しいでしょう。もしかすると砂利があったり、芝生が敷いてあるかもしれません。

最初にやることは、砂利や芝生は取り除くことです。そしてむき出しになった土を改造しながら畑に変えていきます。この時、土作りではなく草作りであるということ

を忘れないでください。まず、どんな草が生えているかを書き留めておく必要があります。その土がどんな状況なのかを事前に知っておくことです。生えていなければ、そうした雑草の種も用意しておきます。マメ科ならシロツメクサ、キク科なら春菊、シソ科ならシソそのものでもいいと思います。

巻頭口絵8ページを参考にしながら読み進めてほしいのですが、野菜を作る場所を決めたら、その土を一度掘り起こします。これは重要なポイントです。固められた土は、大概、空気の嫌いな嫌気性の菌が多く占めているか、菌が少ない状態です。有機物を分解し、植物の栄養を生み出すためには、好気性の菌を増やさなくてはなりません。そのために行うのが、天地返しです。

天地返しとは、ある程度土を掘り、下の方の土と上の方の土を入れ替えることです。最初に掘った土を右側に置いたら、20センチメートル掘ったあとは、下の方の土を左側に置いて分けておきます。これを戻す時、逆に戻すのです。つまり上にあった土を先に戻し、下にあった土をあとから戻せば、天地返ししたことになります。これ

により、上の方にあった土の好気性菌が下に行くことで土を固めなければ下の部分で増えはじめ、下の方にいた嫌気性菌が上に来たことで減りはじめて、好気性菌が増えていくことになります。

さて、一旦掘り出した土はそのままにして、硬い層が出るまで掘ります。この硬い層はだいたい30〜40センチメートル掘ると出てきます。これが硬盤層と呼ばれるもので、水を保水している大切な層です。これを壊すという方法を教える方もいますが、僕はこれが保水してくれているので、壊すことはしません。そのまま利用します。ただし少しだけスコップの先を入れて水が入りやすくしておきます。

ここに土を戻しますが、そのまま戻してしまうと、微生物は増えません。なぜならまた硬い土に戻って空気も光も入ってこなくなるからです。そこで、まず一番下に、イネ科の植物の雑草を敷きます。これはこのイネ科の植物が水を保水しやすいからです。これを敷いておくと、この雑草が水を吸い、硬盤層に流してくれます。その上に、今度は枯葉を入れます。枯葉は必須元素であるカリウム分を多く含んでいます。もちろん腐葉これらが分解すると植物が成長するのに必要な元素が生み出されます。

土でも大丈夫です。この枯葉はすぐには分解しないので、ここで微生物を投入します。といっても米糠です。糠はリン酸を多く含んでいます。リンを補給する意味と、糠による発酵で、枯葉の分解を促進させます。

さらにそこに油粕を入れます。タンパク質が多く、窒素を補給できます。これもこのままでは肥料分とはなりませんので、肥料という概念ではありません。微生物の餌となるものです。ここにさらに薫炭(くんたん)等を入れてもいいのですが、手に入らなければ入れなくてもいいでしょう。この状態にしたら、まず上の方にあった土から戻していきます。戻し終わったら、今度は下の土を戻して、できるだけフワッとさせて畝を作っていきます。少し高めの山になるようにするということです。これで完成です。この畝はすぐにでも使用できます。

土の表面から、さっき入れた油粕等までは30センチメートル以上間が空きます。これだとあまり効果がないと思われる方もいますが、そんなことはありません。むしろ表土近くにある方が問題が起きます。

まず、枯葉の分解が始まると、枯葉は熱を発します。この熱が表土近くにあると、

作物の根に影響が出てしまいますので、表土近くにはない方がいいのです。また空気が近くにありすぎると、糠や油粕が腐敗する場合があります。万が一腐敗してしまうと、虫たちが集まってきて、作物が食害にあってしまいます。

下の方で分解されてできたミネラルは、地球の呼吸によって、地表面に運ばれます。これが地球と月の関係です。地下水が地表近くまで上がってくる時に、ミネラルを置いていってくれるのです。そのため、地下30センチメートル以下で出来上がった肥料分も、ちゃんと植物が使える場所にまで運ばれて、植物がそれを使うようになるわけです。

あとは、野菜を植えていきます。苗を植えたら、そのまわりに色んな種を蒔いておきます。たとえば、キャベツやブロッコリーというアブラナ科を植えたら、その近くにレタス等のキク科を植えます。レタスはブロッコリー等の葉の下で、適切な日陰を利用して成長してくれます。また虫よけにキク科の春菊を蒔いておくことも忘れません。間にネギ等を植えたり、空いているスペースはマメ科のシロツメクサの種を蒔いて隙間をなくしておきます。これもプランターと同じく、コンパニオンプランツに

よって、お互いの成長を助け合わせる方法なのです。

いくつもの奇跡が重なって作物は育つ

ある日、ベランダのプランターをふと見ると、苗ポットに入ったままで、定植しなかったトマトの実がひと粒こぼれ、それが隣のプランターに落ちて、芽吹いていました。何でもない風景なのですが、ここにはいくつもの奇跡があります。

ひとつはプランターや畑に植えられることなく、苗ポットのままで実を付けたという奇跡です。よくあることですが、水もロクにあげなかったために枯れていく他の苗のなかで、奇跡的にこのトマトだけ枯れずに実を付けたのです。そして、その実が隣のプランターに落ちるという奇跡が重なります。確かに近くにあったのですが、そのプランターはジャガイモのプランターだったので、トマトの苗とは少し距離がありました。よほど隣のプランターが羨ましかったのでしょう。しかもそのプランターは、

ジャガイモが生殖成長に移れずに芋を付けなかったプランターなので、後半はほとんどメンテナンスされていませんでした。

さらに言えば、気温が下がっていく時期でしたから、種の生命力は弱く芽吹きは悪いはずです。そんな悪条件のなかで、夏も終わるこの時期のこの温度で発芽してくれたのですから、よほど成長したくて仕方がなかったのでしょう。こうなると、何としてでもこの子を育ててみたくなるのが人情です。さすがにもう秋に向かっていましたから、季節的には無理な相談なのですが、こうした生命力を見てしまうと、命を繋ぐことの大切さが身に染み、放って置けなくなってしまいます。

人というのは、条件が合わないと、すぐに諦めようとしてしまう傾向があります。「無理だよ」というひと言で片付けてしまえば、事は簡単だからです。でも、植物はギリギリまで諦めません。諦めないから、奇跡を呼び込むわけです。あり得ないと思っていたことが、突然実現することがある。諦めなければ突破口は必ず見つかるということを遺伝子レベルで知っているのです。

だからこそ、生命が芽吹くことができなかった数十億年前の地球誕生のころから、

植物は命を生み出し、繋いできたのでしょう。諦めなければ奇跡は起きる。奇跡が起きれば、思わぬことでも実現する。起こり得た奇跡は、本当の意味での奇跡ではなく、その人の努力の賜物なのです。

このトマトからは諦めないことを教わりました。これは一度だけの経験ではありません。ある日、青枯れ病に侵されたピーマンを種取りのために収穫して、ふと思うことがありました。そのピーマンはまだ実が小さく、種取りは無理かなと思われたのですが、病に侵されてから、急激に実を赤くしはじめたのです。確かに時期的には赤くなる時期だったのですが、こんな小さい実までが急激に赤くなるのですから、野菜の生命力の凄さが伝わってきます。

普通に考えればこのまま廃棄処分になります。実も食べられませんし、種取りにも向かないピーマンになります。ですが、とにかく子孫を残そうとピーマンは必死なので、どうにも捨てることができません。この姿を見て、手助けしようと思わない栽培者等いないと僕は信じています。たったひと粒の小さな種から育ったピーマン。数百もの種のなかから選ばれて成長していったピーマンだからこそ、自分に与えられた役

割を知り、自分の宿命を知り、それを果たすべく、成熟していない実に種を付けようとしているのですから。

何でもない一風景なのですが、僕は涙が出るほど心が動かされました。野菜であろうが、虫であろうが、雑草であろうが命には違いありません。すべての生命は、与えられた命を繋ぐために必死なのです。損得等なく、命を繋ぐことに全力を傾けるのです。

では、人間はどうでしょうか。何かつらいことがある度に死にたいと思うことが多くないでしょうか。僕も死にたいと思う局面に出会い、悩むことはたくさんありました。その度に、いつも親しい人や、仲間や、そしてこうした野菜たちの姿が救ってくれました。

人生がつらく、悩みの多い人が、もし本書を読んでいる人のなかにいるなら、近くにある植物をぜひ見てほしいと思います。そして、この植物がどうやって生まれ、どう生きて、どう死んでいくかを見てほしいと思います。おそらく、そこにあるのは、思想でも主義でもなく、欲望でも絶望でもありません。命を繋げるという本能だけの

はずなのです。自分は何のために生まれ、何のために死んでいくのかだけを考えているはずなのです。それは決して特別なことではなく、すべての生き物に共通することであるのです。それに気づいた瞬間から、すべての悩みから解放されると、僕は思います。悩む必要等ありません。未来は子どもたちに託せばいいのですから。

このように、生き物の遺伝子には、「何としてでも生きながらえる」というデータが書き込まれています。生きながらえるとは、子孫を残すという意味でもあります。そのため、生き物は「可愛い」「美しい」「力強い」方が生きのびる可能性が高くなります。これは適者生存の法則であり、強者生存の法則でもあります。

しかし、実際には、人の価値は美貌でも生活力でもないのは言うまでもありません。特に一緒に遺伝子を残そうとするパートナーを選ぶならそれぞれの人がそれぞれの色んな指標があります。それこそが遺伝子補完というものではないでしょうか。美貌や生活力だけでは、遺伝子補完はできません。

一緒にいると心地よいとか、落ち着くとか、満たされるとか、あるいは物思いに耽(ふけ)ることができるというのも遺伝子補完だと僕は思います。それが家族というものだっ

たはずです。

だからこそ、未来に子どもたちを残そうとし、お互いの遺伝子補完が行われた子どもが生まれ、その子は、健康とか体型とか外見とか関係なく、心が満たされ、生きることに前向きで、家族や他人や環境すべてに対し思いやりを持つ、次世代に必要とされる思想を持った人間になるのだと思います。

僕は野菜の種取りをする時も同様のことを思うようにしています。一般的には、形のいい野菜や、他を押しのけてでも育ってきた逞しい野菜を選んで種取りをするものですが、僕はこのやり方が好きではありません。僕が種を残す時は、形にはとらわれません。大切なのは味でしょうから、もちろん味見をし、味がよければ、形は二の次にします。病気に罹っていても、美味しくかつ種が残せるなら別に構わないと思っています。

そして最も重要視するのは、この野菜が種を残したがっているかどうかです。目立たない位置で実を成らせている野菜は前へ前へ出ることがなく、まわりを気遣い、他の野菜の生育を邪魔せずにひっそりと佇んでいます。こうした野菜は大概、収穫され

忘れてしまいます。それは、種を残すために、自分というものを押し出さず、ひっそりと成長していたということです。これこそ、種を残したがっている証拠です。
　そして、種を残すために枯れていく時、萎むように小さくなっていきます。大きく育った、窒素の多い野菜は、時に腐敗臭を出しながら枯れていきます。邪魔な葉っぱをあちこちに散らばらせ、腐敗臭とともに土に還っていくものです。僕は、この野菜の種は残しません。残すならば、綺麗に枯れていき、種だけを落とそうとする野菜を選びます。
　野菜とはいえ、遺伝子を残そうと思えば、必ず次世代のなかで心地よく生きていけるように、まわりや環境を敵に回すような性質の野菜にはならないものです。邪魔になり、自己主張ばかり強い野菜は、必ず引き抜かれていき、人が手をかけない限り生きてはいけない野菜になってしまうと思うのです。種を残したいと思った時に一番重要視しなければならないのは、つまりは、思いやりということなのです。

土のなかの微生物が私たちを癒(いや)してくれる

無肥料栽培って何だろうかといつも思います。その定義は正確に決まっているわけではなく、決まっているのは、無農薬、無肥料、無除草剤、固定種、自家採種という5つの条件だけです。

自然は与えられるわけではなく、すべてのものに平等です。つまり、単にそこに存在するだけのものです。誰かが誰かのために特別に利用するなんてことはできないのですから、栽培するという時点で、自然とは乖離(かいり)します。そこにあるのは、食べるための準備という行為だけなのです。栽培して食べるという時点で、どんな栽培法であっても、単に自然のなかで行っている一行為でしかありません。農薬や化学肥料をたくさん使おうが、遺伝子組換え作物を栽培しようが、自然から見れば、今僕がやっている無肥料栽培とは大差ありません。

そう考えると、栽培法というのは、その人個人の生き方であって、確立された何かではないということになります。他の栽培者が何をしようが、どんな栽培法で作ろうが、何を作り、何を使おうとも関係等ありません。それは、その人の生き方だからです。

散々、遺伝子組換え作物や有機栽培への疑問点を書いてきましたが、結局、何かを批判するのではなく、何かを悪と決めつけるのではなく、自分がどう生きるか。その生き方が栽培法に表れるだけのことであり、他人がとやかく言うものではないという結論に僕は達しています。僕の場合、その生き方の先に、無肥料栽培があるのかもしれません。大切なことは、楽しいと思えることをするということと、自然に癒されるということだけだと思っています。

自然に癒されたいと思った時には土に触ります。その土を単に僕は汚したくないのです。心が病んだ時、僕は土に触りなさいと言います。土のなかにはたくさんの微生物がいて、微生物が作物にとってとても大切なように、人間にとってもとても大切です。

土と微生物と腸内細菌とは繋がっています。それが身土不二の考え方です。だからこそ、無肥料で家庭菜園をしてほしいと思っています。

人生の挫折というのは、靴擦れと同じく突然痛みを感じるように訪れるものです。まるで餃子の皮のように踵の皮膚が剥がれはじめ、後悔とともに、芯を突くような痛みが全身に走る。たかが靴擦れにしか過ぎないのですが、歩くことが困難になり、苦痛に顔をゆがめる。

こんなことなら靴を履きかえなければよかったと誰もが思います。履きなれた靴ならこんなことにはならなかった。今でも順風満帆に人生を謳歌していたかもしれないと。

自分の人生を振り返ってみれば、サイズの合わない靴を履き続けているようなものでした。いつまでたっても自分の足の形に馴染んではくれません。いつもどこかの皮膚が擦れ、苦痛に声を上げる。でも、この靴を履き続けなければ、都会のアスファルトの上なんか歩くことはできないと信じ込んでいました。

衝突した車のガラス破片が落ちているかもしれない。火の付いたタバコが落ちているかもしれない。どんなに苦痛でも、靴を履き続けた方が安心できる。誰もがそう思って人生を歩んでいます。だけど、いつか靴擦れの痛みに耐えきれなくなり、人生に挫折してしまうのです。

僕は思います。靴等、履き捨ててしまえばいい。少なくとも靴擦れに悩むことはなくなります。たった1センチ四方の痛みだけで、人生の歩みが苦痛になるなんてナンセンスすぎます。靴なんか脱げばいい。ガラスの破片を踏む可能性は意外に少ないかもしれない。タバコを踏むこともないかもしれない。じっくりと路面を見ながら、ゆっくりと歩いていけばいいだけの話です。

畑に行けばいい。畑に行って靴を脱げばいい。そこには適度な湿り気と温もりがあります。たとえ尖った雑草があっても、歩くのが苦痛になるほどのことはありません。畑に行って靴を脱ごう。そこには人生の挫折というもの等存在しません。永遠に歩き続けることができます。植物が、動物が、大地が、大自然が自分を守り続けてくれます。僕は、そう確信しています。

農業という誇らしい仕事

　農業人口が減っているといわれて久しいですが、いったいなぜ農家が減っているのでしょうか。もちろん、原因は戦後の農政にあることは間違いありません。高度経済成長のなかで、農業は多収、大規模化、効率化が求められてきました。戦後復興に向けた食料不足の解決を託されたからです。そして大量の肥料と農薬が輸入されてきました。

　しばらくして米国の食糧が大量に輸入されるようになり、食糧が十分に行き渡りはじめると、国内では減反政策が行われました。お米の価格維持という側面ももちろんあるのですが、その陰には日本の食料自給率を低下させるといった米国の目論見もあったのかもしれません。農薬と肥料の輸入、そして輸入食材と減反政策。この三つが揃って食糧支配が完成したわけです。

やがて農家はそれだけでは食べていけない職業になりました。小規模農家は経済メリットがないと切り捨てられ、中規模、大規模農家は、生かさず殺さずの補助金政策により、農家の国への依存性を高めていきます。そして、生活のためには、安全な栽培法等とは言ってはいられない事態が襲ってきます。形が整っており大きな野菜をよしとする風潮が生まれ、スーパーマーケットでは画一化した商品群が並び、量（はか）り売りのマルシェ等は蚊帳（かや）の外に追いやられてしまいました。

農薬、肥料、交配種は必需品となり、輸入資材に頼る農業になることで、農家が大きな収益を得られるチャンスは消え失せたわけです。そして農家は自分の仕事を持てなくなり、借金に苦しみ、体調を壊していく。その姿を見た子どもは農業を継ごうとは思わなくなるでしょう。子は親の背中を見て育ちます。こうして、子に継がせたくないと思う職業になってしまった農業を営む農家は、当たり前のように減っていきます。

本来ならば、農家がもっと自分の仕事に誇りを持てていいはずです。素晴らしい仕事であると子に伝えればいいだけのことです。そうすれば、子も親の背中を追うはず

すべては命を継ぐために

食料は、われわれ人類の生命を繋いできた、命のリレーのエネルギーの源なのですから、誇りを持てるはずです。

農家は「命のリレー」を忘れてはなりません。自家採種し、種を保存し、人々に喜ばれる安全な食料を生産することが農家の本当の役目のはずです。まず、私たち農家がやらなければならないのは、種に対する意識を高めていくことです。そして、命のリレーを行っていることに誇りを持つことです。そうすればきっと農業人口も増え、安全な野菜や穀物を作る農家も増えていくはずだと僕は思うのです。

昔は、野菜が腐敗するのは当たり前のように思ってきました。冷蔵庫に入れた野菜を使い忘れると、いつの間にか水分が出て、黴が生え、異臭を放ちます。そして生ごみと化していきます。別に珍しいことではありません。切り刻んだ野菜であればもっ

と早く腐敗していきます。それは既に生命力を失っているからなのでしょう。

しかし、僕が無肥料栽培を始め、使い忘れた野菜をキッチンに置きっぱなしにした時に、今までと違う様相を見ることができました。それが、枯れるという現象です。

考えてみれば、野菜というのは植物であり、本来は腐敗するものではありません。野山を見てみるとわかるように、多くは水分が抜けて枯れていき、土に戻っていきます。なのに、なぜか野菜だけがキッチンで腐敗していきます。そちらの方が不思議な現象なわけです。

僕が栽培しているトマトも畑でカラカラになって朽ちていきます。畑にはそういう野菜がたくさん転がっています。僕は作物が枯れることに重要な意味を見いだしているので、枯れるまで畑をそのままにします。そのため、たくさんの植物残渣が畑のなかにあります。

トマトは枝から落ちると、やがて水分が抜けていき、パリパリになり、ちょっとした刺激でパリンと割れます。なかには種だけが残っています。その種も外側の発芽抑制成分がパリパリになって剝がれ落ちた状態です。植物はこうなるから子孫を残せる

わけです。もちろん動物に食べられて、種が吐き出されることで子孫を残すこともあります。いずれにしろ、腐敗するということはありません。なぜなら、腐敗すれば種ごと腐敗してしまい、子孫を残すことができないからです。

当たり前のように思っていた腐敗ということが、実は極めて不自然な現象なわけです。自然界の植物は、本来は腐敗すること等ないのです。現代の野菜は、多くの肥料を与えられて育ち、農薬をかけられ、そして保存のためにと冷蔵庫に保管されます。そのどれひとつを取っても自然界では起き得ないことであり、それが腐敗という現象を生み出しているのではないかと思うわけです。

もしかしたら、人間も同じかもしれません。腐敗する人間と枯れていく人間。腐敗する人は生活が乱れ、自分勝手に生きていき、歳を取っても腐敗臭でまわりに迷惑をかける。枯れる人間は、その存在感を徐々に薄れさせつつ、やがてひっそりと消えていく。何となく、身につまされるたとえですね。

「不揃い」は本物の証

スーパーに並ぶ野菜の大きさは揃っています。これにはいくつかの理由があるのはご存じだと思います。ひとつめに流通。同じ箱に同じ数だけ隙間なく並ぶから輸送効率がいいわけです。ふたつめに量り売りではなく個数売りができるのも大きな理由です。つまり作業が軽減し不公平さも軽減できます。三つめに品質管理でしょう。同じ大きさのものは一定の管理によって一定の品質が保たれます。

交配種、つまりF1が登場して以来、野菜は大きさや形が揃うようになりました。一代雑種という他品種交配の1代目の種子はメンデルの法則により遺伝子が似かようという特性を利用したわけです。ある意味凄い発見であり、凄い技術です。

巨峰等の大粒のブドウは高価な食べものです。その理由のひとつに粒間引きという作業があります。育ちの悪い粒を引き抜き、他の粒の成長を促すことで大きさが揃っ

てくるのです。ですが、この作業がブドウ農家を苦しめています。高く売れるのだから必要な作業だと言いきかせるのですが、大変な作業なのは間違いありません。

農業というのは、見た目の品質を上げるために絶えず努力をしています。僕の小麦だって、高さを揃えることで収量が上がるし、茄子科や果物の肌を守るために袋を被せ、果物の色を揃えるために四方から光を当て、自然の状態でいいならやらなくていい作業を延々と続けています。

やがて消費者はその姿を見慣れてしまいます。真っ赤なりんご、パックに4つ並んだトマト、粒揃いのブドウ、肌がツヤツヤの茄子。見慣れてしまえば、綺麗な野菜でも価格はどんどん価値を失います。価値が下がり、値段が下がってくると、農家の大変な作業が報われることがなくなり、むしろそうした作業が義務となって農家を苦しめます。

色や形が悪いもの、揃わないものは品質が悪いとして、隅に追いやられ、お金に変わることはなくなります。大変な作業をやらなければ売れない。結果的に、農家はしんどいのに儲からない職業になり、なり手がいなくなり、食料が船便や陸路で遠くか

ら運び込まれ、海外からの場合は、腐敗や虫食いを防ぐために、農薬をかけられた状態で、消費者の手元に届くようになっていきます。

危険な野菜を作り出しているのは、いったい誰なのだろうかと思います。農家なのか農協なのか流通なのか小売なのか消費者なのか。いや、おそらくその全部ではないかと僕は思っています。

植物がなぜ不揃いであるかご存じでしょうか。

ひとつめに遺伝子に多様性があるからです。たとえ疫病が流行り、虫の大群に襲われても、必ず生き残るものが現れるようになっています。疫病に抵抗力を持った実だけがポツンと残される。虫も食わない小さな実が同じようにポツンと残される。これが今の野菜にはない生命力です。

ふたつめに、残すべき種の選択のために多様性を持つことです。自らを環境に一番適した姿に変えるため、常に新しい形、大きさ、性質を持たせた実を作り続けているのです。皮の硬さや色や実の量、ミネラル量や水分量等に多様性を持たせて、残すべ

208

き種を決めているのです。

三つめに、自然の恵みを仲間に分け与えることがあります。背丈を調整して日光が満遍（まんべん）なく当たるように工夫する。麦畑の外側が低くなり、中心が高くなるのは必然なのです。隣の株を育てるために、成長を止めたり、自らを萎ませていく。大切なのは全体としての種の保存であり、誰が残るかではないのです。

そしてもうひとつ、不揃いの方が美しいからです。植物はフラクタルに成長します。同じ大きさではなく、不揃いの大きさの集合体によって、その姿形が美しくなり、動物たちはそれに心を奪われ、癒され、微笑み、食べることを忘れます。これも、植物の生きる術（すべ）であり、かつ、それが地球の設計図なのです。

その地球の設計図を無視してはいけません。地球という生命体が生きていくために必要とされた設計図なのですから。人間は、自然の美しさを忘れて、地球の生命力を奪っていくことに勤（いそ）しむ生き物のようです。まるで、地球の寄生虫のように思えるのです。守るべきもの、それはわれわれが住むこの地球のはずです。地球の設計図に従うことが、人間が、地球の寄生虫から、地球と共存する生命体に変われる唯一の方法

「芽吹かない種」にも理由がある

ではないでしょうか。

虫の世界では、2割程度の虫しかよく働かない虫が2割、ほどほどに働く虫が6割という比率になるといいます。そして、まったく働かない虫が2割、ほどほどに働く虫が6割という比率になるといいます。これにはちゃんとした理由があります。

よく働く虫はやがて疲労して休みはじめてしまうのですが、すると、ほどほどに働いていた虫のなかから、全体の2割にあたる虫が働きはじめます。それを繰り返すと、やがて、まったく働かなかった虫までもが働きはじめます。つまり、労働力を温存しているわけなのです。

植物も同じです。まず、蒔かれた種の2割程度が芽吹き、2割はまったく芽吹かず、残りはほどほどに芽吹きます。それは環境の劇的変化による絶滅から逃れるため

です。一斉にすべてが芽吹いた場合、万が一、洪水に遭うと全滅してしまいます。育ってからも同じです。芽吹いてもすべてが成長することはなく、ある程度成長したとしても、大きさはバラバラになります。芋類で言うなら、2割は大きくて、2割は小さい。残りの6割はほどほど。これは動物による食害から全滅しないための工夫です。小さいものは食べられないからです。

ところが、最近の交配種から作られる作物は、この種の保存の法則を完全に失ってしまったものがあります。

同じ時期に芽吹き、発芽率も高く、同じ大きさ、同じ形に成長し、同じ時期に収穫可能になるのです。人にとっては都合がいいのですが、作物という植物にとっては、全滅の危機に遭遇するという迷惑千万な品種改良なのです。

野菜の大きさには意味があるわけであり、不揃いこそ、生きた生命体であることの証明です。だからこそ、野菜にとって不揃いであることは、決して不利なことではないと僕は思います。

さて、人はどうかと言えば、もちろん同じです。生き物ですから。

必死になって働いてきた者ほど、心が無理な労働から逃れようとする。そして心の病といわれながら、第一線から退いていく。これは至極当たり前のことです。人間にも種の保存の法則が働いているのです。

疲れたなら休めばいい。今まで第一線で働いてきたのだから、退いても、あとは6割のなかから働く者が出てきます。最終的には今サボっている者が過酷な仕事を引き受けることになるかもしれません。

だから、疲れたならば自分のために休憩すればいいと思います。自分は次のステージへと進めばいいだけです。同によって引き続き回っていきます。社会は次の労働力じところで頑張っていても、回し車のなかで走るハムスターと同じになるだけです。

212

おわりに

 多くの人が、土は地球の一部だと思っています。大地を踏みしめ地球の上に立つ。確かに間違いではありませんが、正確に言うなら、地球という惑星の上に積もった生物たちの屍の上に立っているのです。

 数十億年前、地球は炭酸ガス等に覆われた、ただの岩の塊でした。そこに水の起源が地球に到達し、岩が冷えていくうちに雨が降り出します。そして、微生物が生息しはじめ、温度変化で海ができ、多細胞体が生まれ、現代の生物に繋がります。雨はやがて地球上の岩を溶かしはじめます。解けた岩は砂となって、川に到達し、流れていきます。さらに、地球を覆った植物は地球の表面の岩を根によって砕き、そこに生物たちが朽ちていきます。流れてきた砂が母材となり、そこに朽ちた生物が絡みついて土が出来上がっていきます。

生物は植物だけではありません。土壌動物や脊椎動物。そしてわれわれ人間も含まれます。その生物たちの屍が地表として溜まり、それを栄養源としてわれわれは生きながらえているのです。そのわれわれの生命の源である土を、人間は汚染し続けてはいけません。過去に朽ちた先祖の生物たちの屍に、放射性物質をばら撒き、工場廃水を流し、汚染された汚泥や化学物質を混ぜ込み、科学的に合成された不自然な農薬や化学肥料を過剰に振り撒いていては絶対にいけないのです。

その汚れは、僕らの体内のなかに侵入していきます。そして、われわれの身体を汚染し、動物を汚染し、植物を汚染し、その汚染された身体が再び土に戻っていく。この汚染は止まることなく、永遠に汚染され続けていくことになってしまうのです。

さらに言うなら、人間は地球上をコンクリートやアスファルトで覆いはじめています。生物の屍は、それらの終端、つまりターミネーターに覆われた時点で、もう土に戻ることができません。何十億年と繰り返されてきた生物の屍の層はそこで終止符が打たれます。

いったい人間は何をしたいのでしょうか。自分たちの命の源を汚染し、終止符を

214

打って、自滅の道へと進みたいのでしょうか。土は神聖なものです。数十億年の生きた生物たちの魂の塊なのですから。その魂によって生かされているのなら、今一番大切にしなければならないのは、土なのです。その土を守るために、水も汚染してはならないし、空気も汚染してはいけません。もちろん太陽を殺人光線に変えてはいけません。

今できることは、化学物質を極力減らすことです。放射性物質を拡散させないことです。そして、農薬や化学肥料を今すぐ減らすことです。だからこそ、僕は無肥料、無農薬栽培を続けていきますし、みなさんも化学に汚染された作物ではなく、無肥料栽培の野菜や穀物を選択してほしいと思うのです。

岡本よりたか

〈著者略歴〉
岡本よりたか（おかもと・よりたか）

環境活動家、(社)自然栽培ネットワークTokyo 代表理事、空水ビオファーム八ヶ岳 代表、命のリレーの会 代表

昭和33年福井県生まれ、山梨県在住。CMクリエイター、TVディレクター等の取材を通して、農薬、除草剤、肥料が環境にもたらす破壊的ダメージを知り、40歳半ばで山梨県北杜市の八ヶ岳南麓にて、無農薬、無肥料、無除草剤、自家採種である自然栽培と自然農法で小麦や野菜の栽培を始める。

農家への無肥料栽培の普及・啓蒙を行う傍ら、無肥料栽培を可能にする自然の循環について紹介する無肥料栽培セミナーや、自宅で行うプランター無肥料栽培ワークショップや種取りワークショップ、上映会を定期的に行っている。

また、自家採種を違法とする遺伝子組換え種子に疑問を持ち、「命のリレーの会」を組織し、消費者への情報周知のために、遺伝子組換え作物のワークショップやセミナーを全国で開催。

遺伝子組換え食品セミナーでは「種に殺される時代」というテーマで、遺伝子組換えがもたらす健康被害、種子による特許による農家とバイオテクノロジー企業との訴訟問題、生物多様性への深刻な影響、食糧支配が進む世界的な動き等についてわかりやすく説明している。

現在は、無肥料栽培農家の野菜や穀物、加工品の流通なども手掛けている。さらに、在来種の保存活動や、種子交換会、農業スクールなどを開催する「種の学校」を準備中。

ブックデザイン／小口翔平＋喜來詩織（tobufune）
図版／ふじこ
DTP／山口良二
カバーフォーマット／panix（中西啓一）

野菜は小さい方を選びなさい

2016年 4月18日　　初版発行
2023年11月26日　　5刷発行
著　者　岡本よりたか
発行者　太田　宏
発行所　フォレスト出版株式会社
　　　　〒162-0824 東京都新宿区揚場町2-18　白宝ビル7F
　　　　電話　03-5229-5750（営業）
　　　　　　　03-5229-5757（編集）
　　　　URL　http://www.forestpub.co.jp

印刷・製本　中央精版印刷株式会社

©Yoritaka Okamoto 2016
ISBN978-4-89451-965-7　Printed in Japan
乱丁・落丁本はお取り替えいたします。

一番聞かれる質問に答えました。

『医者が教える あなたを殺す食事 生かす食事』

内海 聡 [著]

日本一有名な医師が、日々の食事を大公開！

食品添加物、農薬、化学肥料、ホルモン剤、放射能……
「社会毒」はどこまで減らせる!?
「マクロビ」「白米」「ココナッツオイル」
が体を壊す!?

定価 本体1300円 +税

ISBN978-4-89451-669-4

本書をご購入の方限定で、著者・内海聡氏も実践する、

- 放射能や有害物質を除去する食
- 発達障害やうつ病など精神疾患に効果的な食
- 免疫力を上げてガンやアレルギーを予防する食

について、最新情報を踏まえて語りおろした
未公開原稿（PDFファイル）を無料プレゼント！

※PDFファイルはホームページ上で公開するものであり、
冊子などをお送りするものではありません。詳しくは書籍の巻末ページをご確認ください。

3万部突破の話題作!
『ウソをつく化粧品』

小澤貴子[著]

- 「オーガニック」「無添加」「敏感肌用コスメ」にもキケンがいっぱい!
- 「しっとり」「ぷるぷる」「美白」「浸透」に要注意!

理美容のプロ向けに講演をしている著者が、誰も知らない人気コスメの裏側と、宣伝文句にまどわされずに化粧品を正しく選ぶ方法を明かします。

定価 本体1400円 +税　ISBN978-4-89451-632-8

本書をご購入の方限定で、
著者・小澤貴子氏と
FBフォロワー10万人の医師・内海聡氏の
シークレット対談動画ファイルを
無料プレゼント!

感謝の声、続々!

※動画ファイルはホームページ上で公開するものであり、CD・DVDなどをお送りするものではありません。
詳しくは書籍の巻末ページをご確認ください。

「ある程度の知識はあったけれど、非常に具体的に掘り下げてあり、感動しました。手元において、バイブルにしています」(女性・50代)

「何回も読み返しました。私が今までつぎ込んできたお金はなんだったのでしょう……」(女性・40代)

「美しくなりたいすべての女性に読んでいただきたいです」(女性・40代)

その不調は唾液の減少が原因かも!?

『長生きする人は唾液が多い』

本田俊一[著]

「食後の歯磨き」が
唾液を減らし、
虫歯や病気を引き起こす!

唾液を増やせば、ガン予防にも!
虫歯だけでなく様々な病気を
予防する正しい「お口のケア」がわかる!
簡単に唾液を増やせるエクササイズ満載◎

定価 本体900円 +税
ISBN978-4-89451-959-6

あなたはいくつ当てはまる?

- □ むせやすい
- □ 咳が出やすい
- □ 風邪をひきやすい
- □ 毎年インフルエンザになる
- □ 虫歯になりやすい
- □ 歯周病である
- □ 口臭が気になる

本書をご購入の方限定で、
国内外の400近くのクリニックが実践している
口臭を無臭化する方法を明かした、
未公開原稿(PDFファイル)を無料プレゼント!

※PDFファイルはホームページ上で公開するものであり、
冊子などをお送りするものではありません。詳しくは書籍の巻末ページをご確認ください。

あのメガヒットシリーズがついにマンガに！
『マンガでよくわかる 怒らない技術』

発売10日で4万部突破！

仕事 恋愛 人間関係 恋人 上司 部下
ストレスの99％は「イライラ」！
「怒らない技術」で
自分もまわりも変わってく！

嶋津良智 著
定価 本体1300円 + 税
ISBN978-4-89451-703-5

私たち、イライラから解放されました！

「マンガだからストレスなく、一気に読めました」
「今、まさに主人公と同じ状況なので、共感しまくりでした」
「プライドの高い部下への接し方が非常に参考になりました」
「マンガだとあなどっていたら、不覚にも感動してしまいました」
「実践的で使えるマンガですね！」

92万部のメガヒットシリーズはここから始まった!
『怒らない技術』『怒らない技術2』
嶋津良智 著

今日からイライラ禁止!
すべての原因は、
「イライラ」だった!
10代から80代までの
男女に読まれている
64万部のベストセラー!

定価 本体900円＋税
ISBN978-4-89451-818-6

怒ることで、あなたの
「人間関係」「評価」
「家庭」「健康」などが
失われてしまいます!
2週間でイライラ体質を
改善するプログラムつき。

定価 本体900円＋税
ISBN978-4-89451-860-5

15万部突破!

今、一番売れている"子育て"の本
『子どもが変わる 怒らない子育て』

怒るのをやめると、
わが子が「自分からやる子」に育つ!
親子のイライラがスーッと消える
42のテクニック

嶋津良智 著
定価 本体900円＋税
ISBN978-4-89451-889-6

感謝の声、続々!

「私を助けてくれる本だと思いました」
「イライラが7割減りました」
「私にもできるかも、という前向きな気持ちになりました」
「お父さんにも読んでほしい」
「書かれていることを実践したら、
　子どもが片づけをするようになりました」

たちまち4刷！

『不器用な“君”たちへ』

ベストセラーの秘密は“君”だった！

16歳のキミへ――
あなたも「どうしよう」と
悩んでいるの？

嶋津良智 著
定価（本体900円）＋税
ISBN978-4-89451-956-5

私たち、"君"から解放されました！

「本気になりやすい」（30代・男性・就職活動中）
「まわりに一生モノのストレスを感じます」（30代・男性・会社員）
「毎日を義務的に過ごしていようです」（50代・男性・自営業）
「身体的な事例がわかりやすいので、
自分にとってはじめて読むことができました」（40代・女性・会社員）
「思春期の息子にもこの本を薦めたい」（40代・女性・営業）

読者限定
無料プレゼント

『野菜はかしいかを選びなさい』
未公開原稿 PDF
目からウロコの
野菜の話がまだまだある！

- □ 失敗しない無農薬有機農業者のコツ
- □ 雑草をなくして作り方をもっと詳しく
- □ 微生物の力を借りる方法
- □ 「カッコウが鳴いたらタメを蒔く」など
 自然と作物の不思議な関係

本書をご購入の方が限定の無料プレゼントです。

※PDFファイルは、ホームページ上での公開するもので、冊子などをお送りするものではありません。
※上記無料プレゼントの提供は予告なく終了する場合がございます。あらかじめご了承ください。

今すぐアクセス

この無料PDFファイルを入手するには
コチラにアクセスしてください

http://www.2545.jp/yasai/

アクセス方法 >>> フォレスト 2545 新書 <検索>

◎Yahoo!、Googleなどの検索エンジンで「フォレスト出版」と検索。
◎フォレスト出版のホームページを開き、URLの後ろに「yasai」と
入力してください。